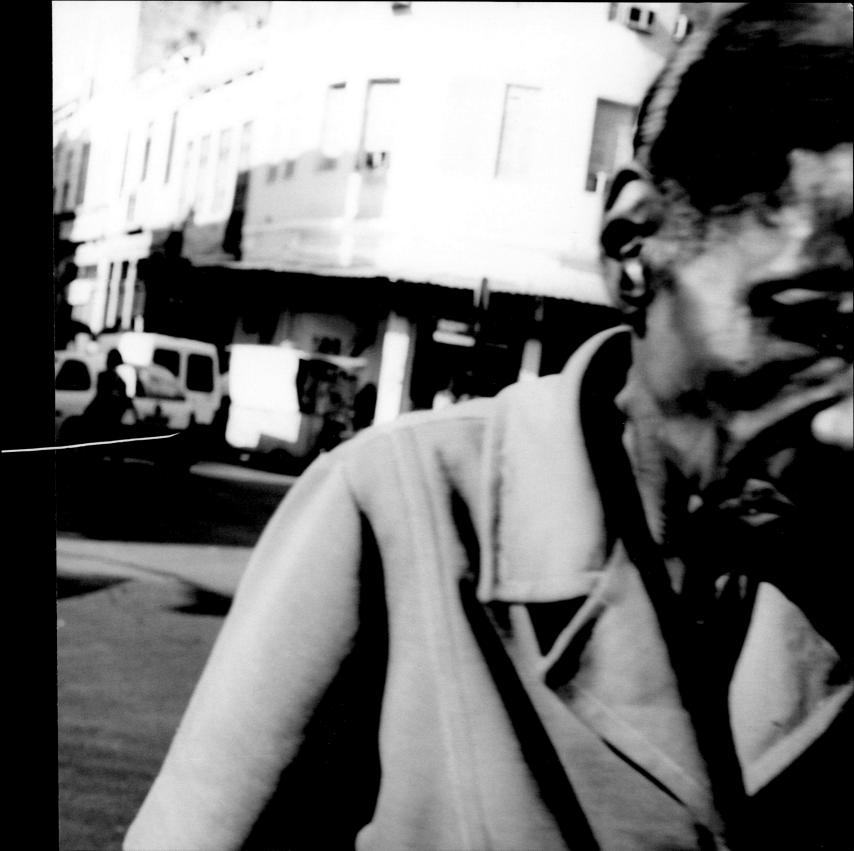

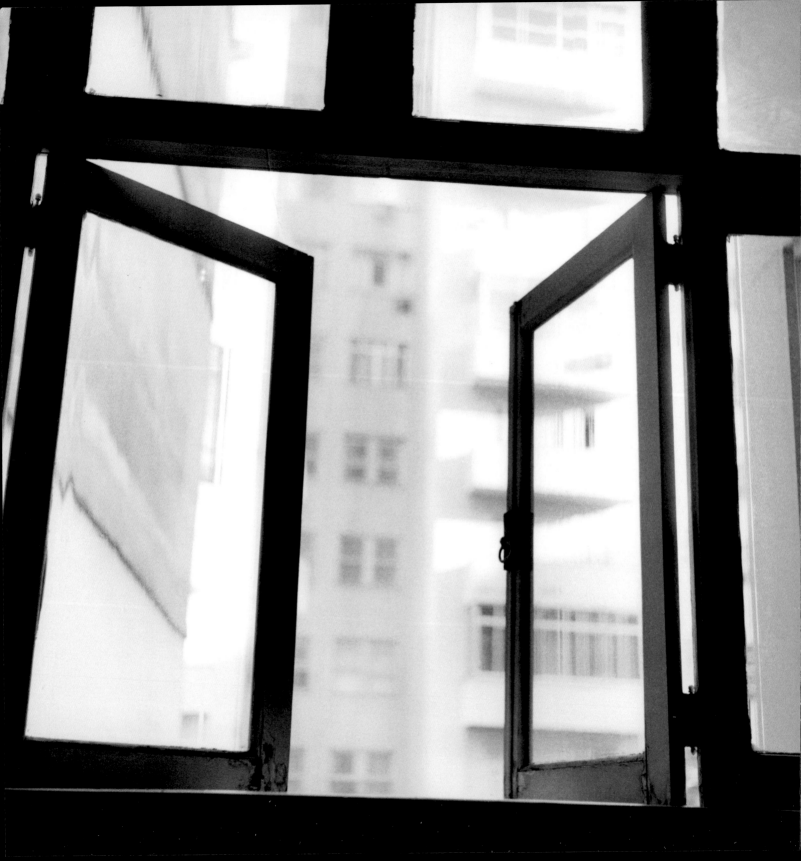

I first traveled to Brazil to shoot stills for a documentary film on Capoeira in Salvador, in Bahia. Moved by the energy of the African diaspora in that region, I was compelled to return to Brazil to engage more deeply in the culture in both urban and rural locations. I lived in Rio de Janeiro and photographed obsessively on back streets, on the beaches, at night, and was especially drawn to the striking modernist architecture in both Rio and Sao Paulo. A three-month artist residency on the island of Itaparica in Bahia changed my life course. I realized at that point that the work was growing, and over an eight-year period it eventually evolved into this book.

Viajei ao Brasil pela primeira vez para fazer stills para um filme documentário sobre Capoeira, em Salvador, na Bahia. Tocada pela energia da diáspora africana nessa região, me senti impelida a regressar ao país, a fim de conhecer a cultura mais a fundo, em zonas urbanas e rurais. Fui morar no Rio de Janeiro e fotografei obsessivamente em ruelas, nas praias, à noite, e me senti especialmente atraída pela impressionante arquitetura modernista, tanto no Rio quanto em São Paulo. Uma residência artística de três meses na ilha de Itaparica, na Bahia, mudou meu curso de vida. Percebi nesse momento que o trabalho estava crescendo, e ao final de um período de oito anos ele finalmente se consolidou neste livro.

k.c. 2015

KRISTIN

ESSAY PAULO VENANCIO FILHO

CAPP

POEM SERGIO ALCIDES

BRASIL

Shores

Upon these shores the West
is set.

The light is dazzling, this is where
one realizes that the Sun
is the center of the universe
and not this land.

One must discover that alternatives
are seldom native
anywhere.

There's no original,
the aboriginal have travelled too,
this is a poem
in translation.
And yet a poem
is violence.

One can't write *us*.
At least one can't honestly
mean it.
When one say *us*
they mean already *them*.
For *us* is violence.

There's so much color
it's hard to tell the black from the
white
but maybe not in black-and-white.
We need a lens, a foreign
eye, so that we fit
into some other
image and likeness.

And yet a lens
is violence.

Sergio Alcides
Minas Gerais, 2015

1º ao 15º

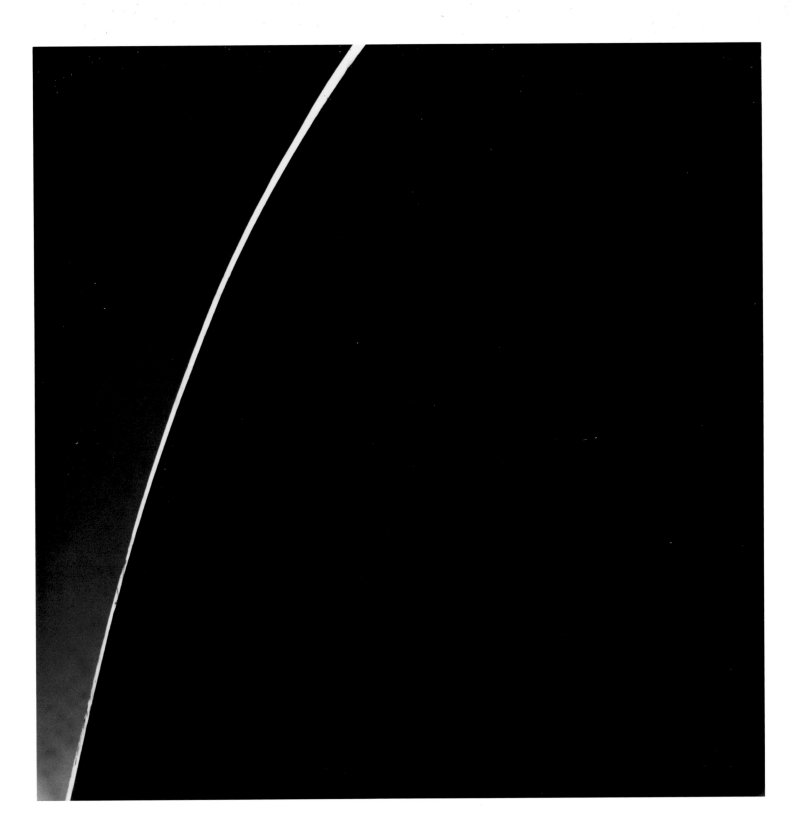

Praias

Sobre estas praias o Ocidente
se pôs.

A luz ofusca, pode-se aqui
notar que o Sol é que
é o centro do universo
e não esta terra.

É preciso descobrir que alternativas
raramente são nativas
em qualquer lugar.

Não tem original,
também os aborígenes viajaram,
este é um poema
em tradução.
Só que um poema
é violência.

Não se pode escrever nós.
Pelo menos não se pode
querer mesmo dizer
o que, se dizem nós,
já quer dizer eles.
Porque nós é violência.

Tem tanta cor,
fica difícil distinguir o preto do
branco.
Não, talvez, em preto-e-branco.
Nos falta uma lente, um olho
estranho, que nos arranje
em outra imagem
e semelhança.

Só que uma lente
é violência.

Sérgio Alcides
Minas Gerais, 2015

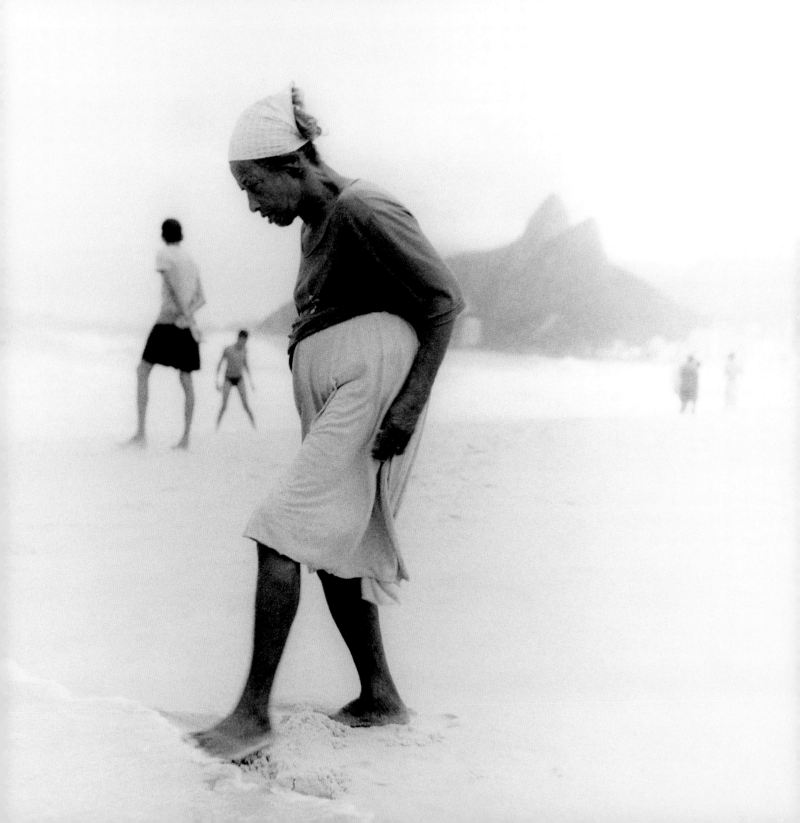

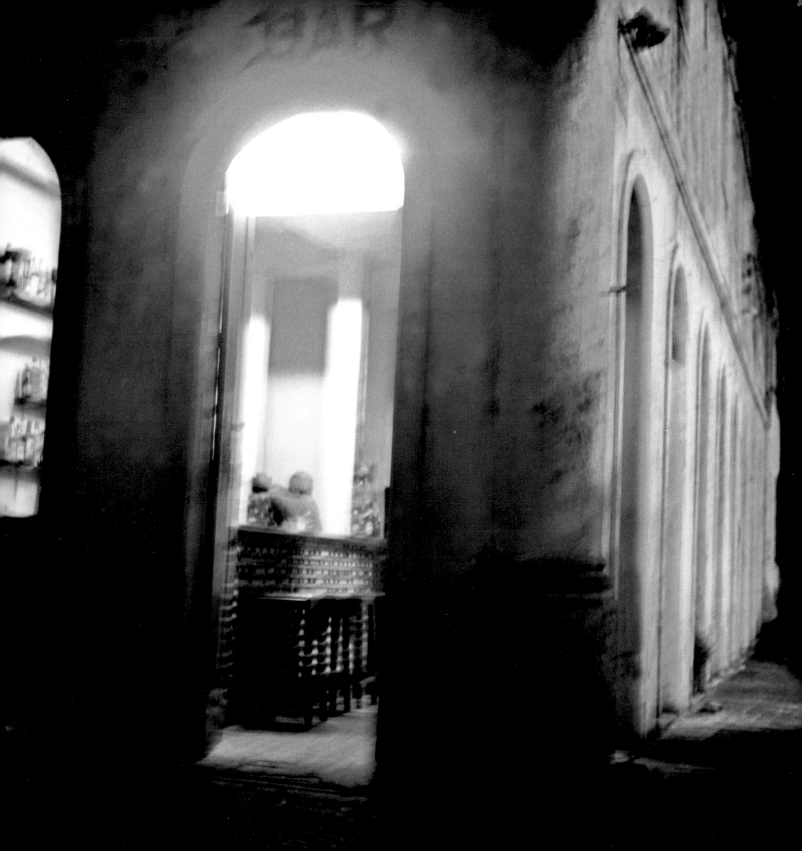

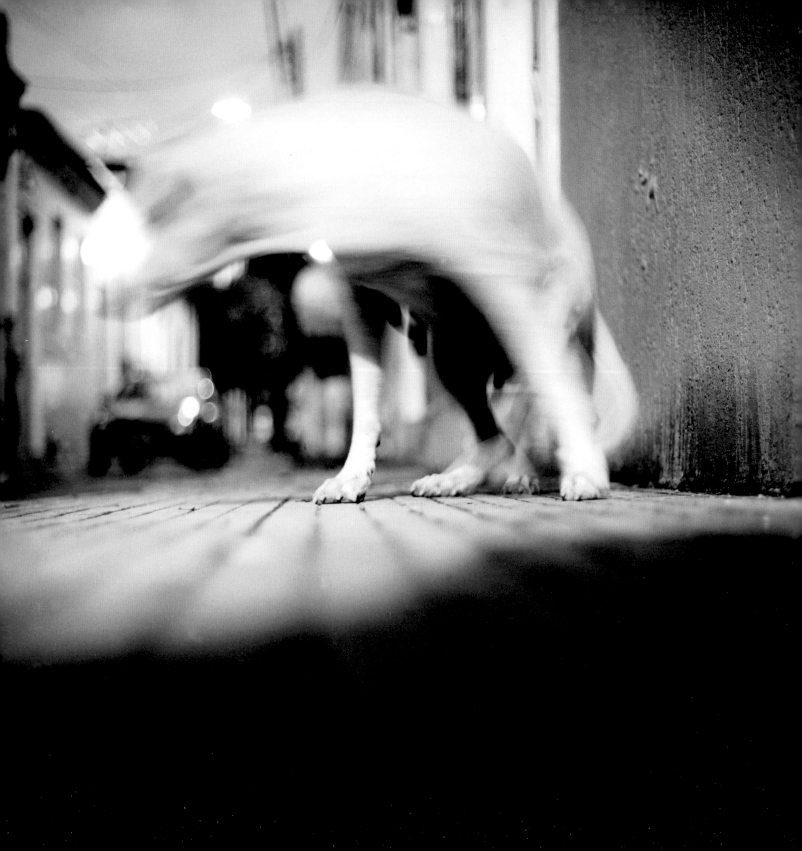

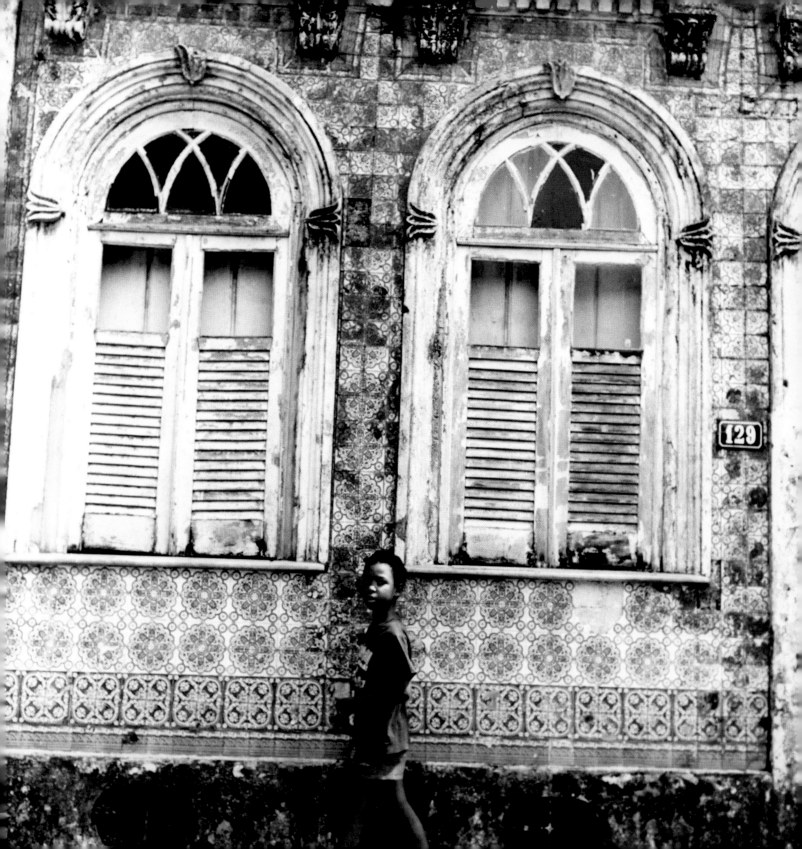

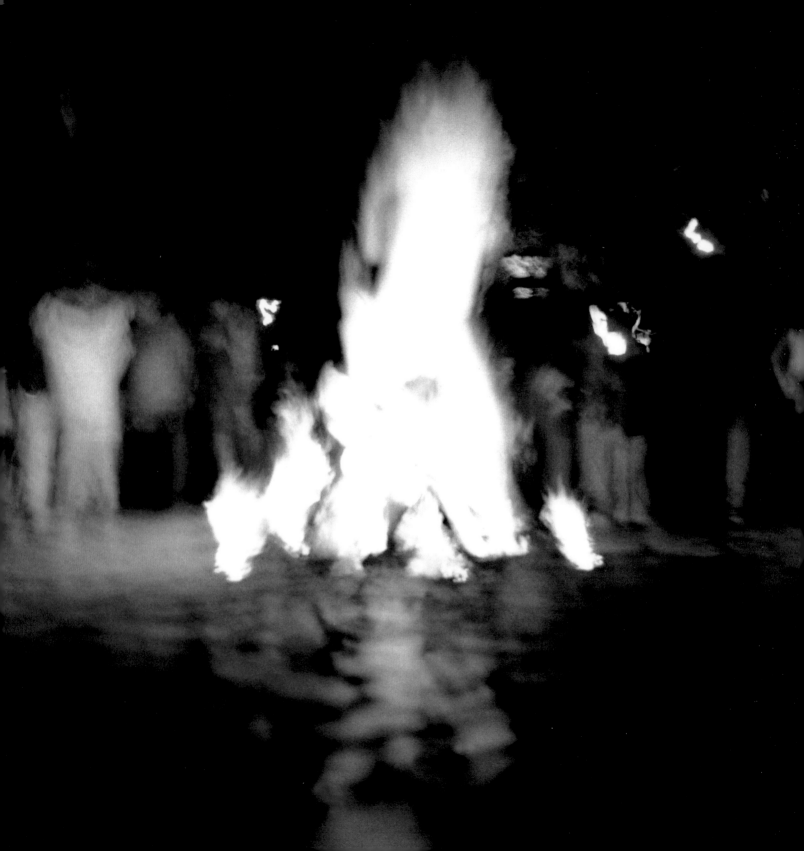

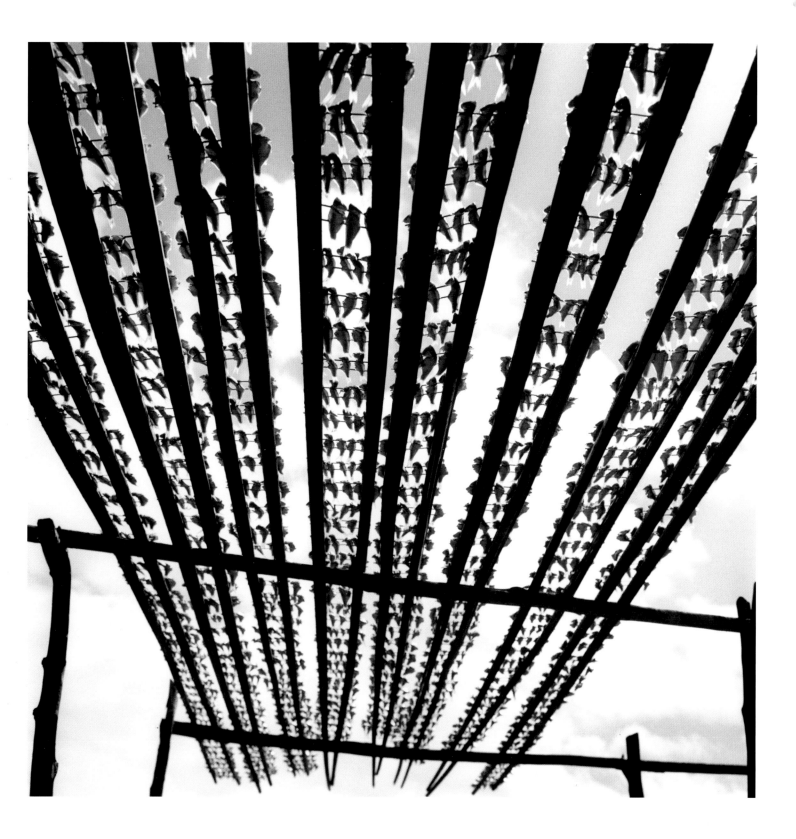

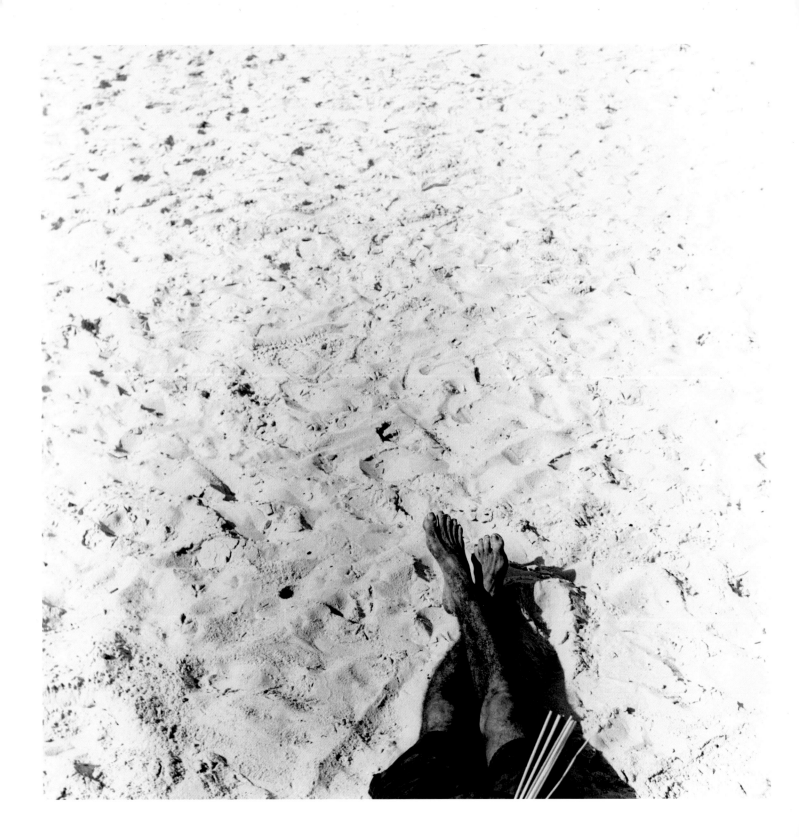

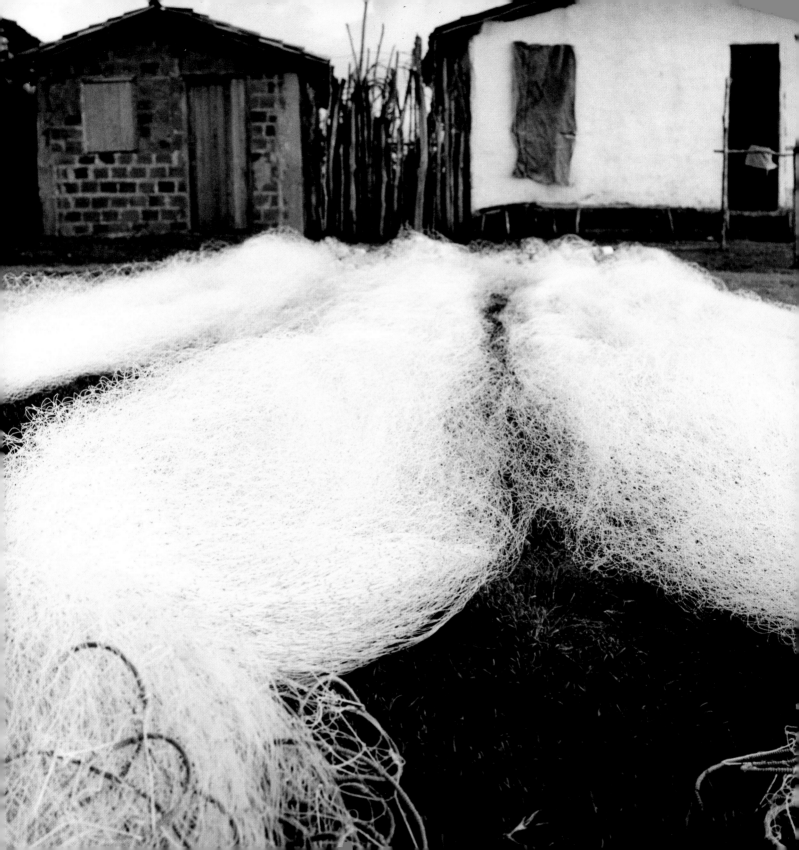

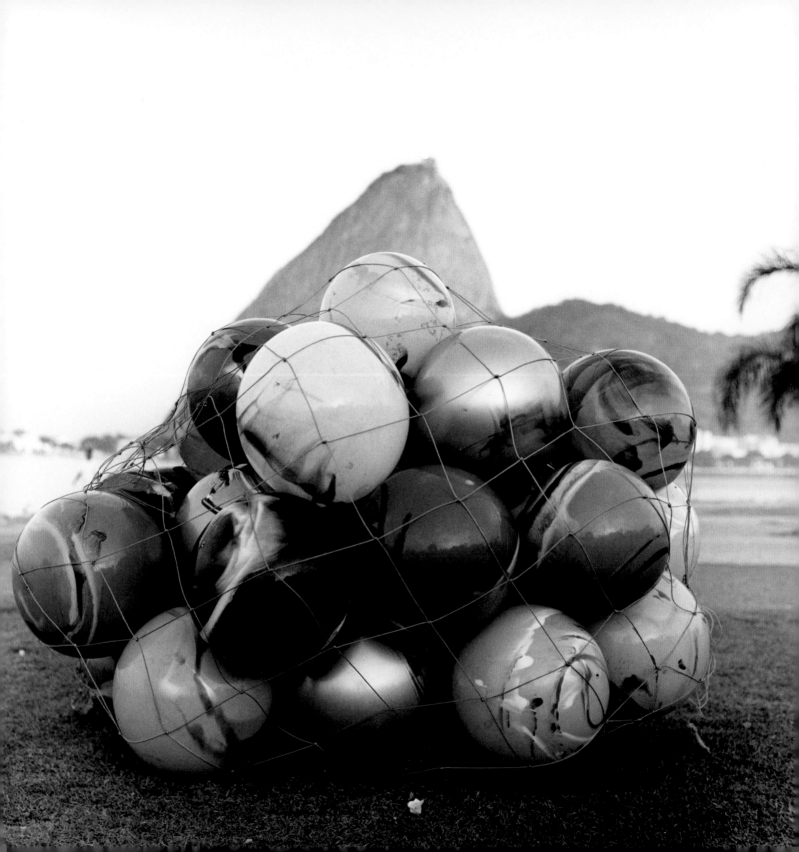

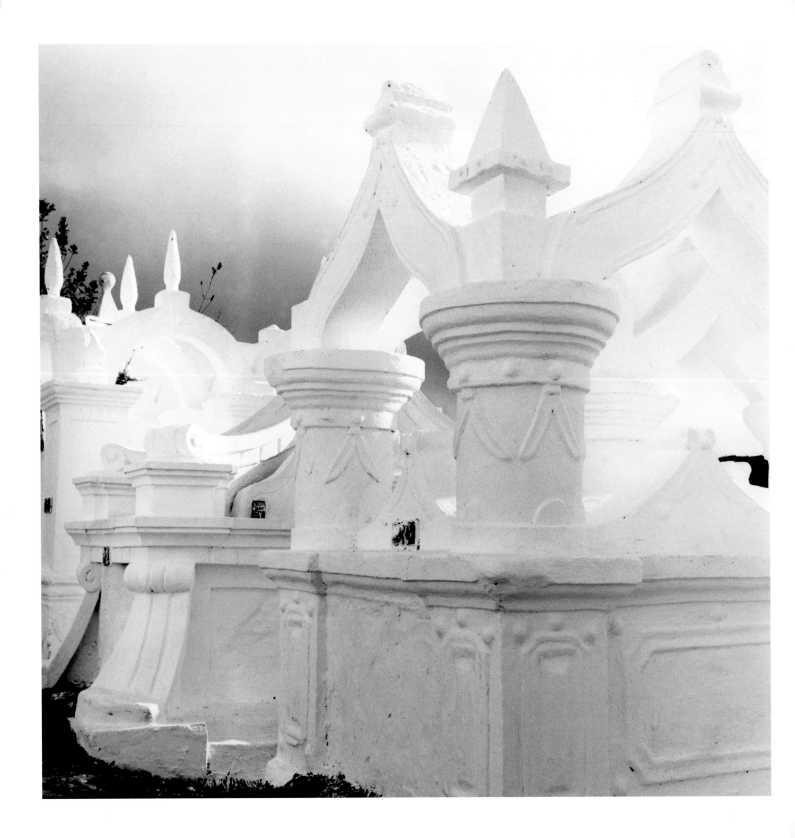

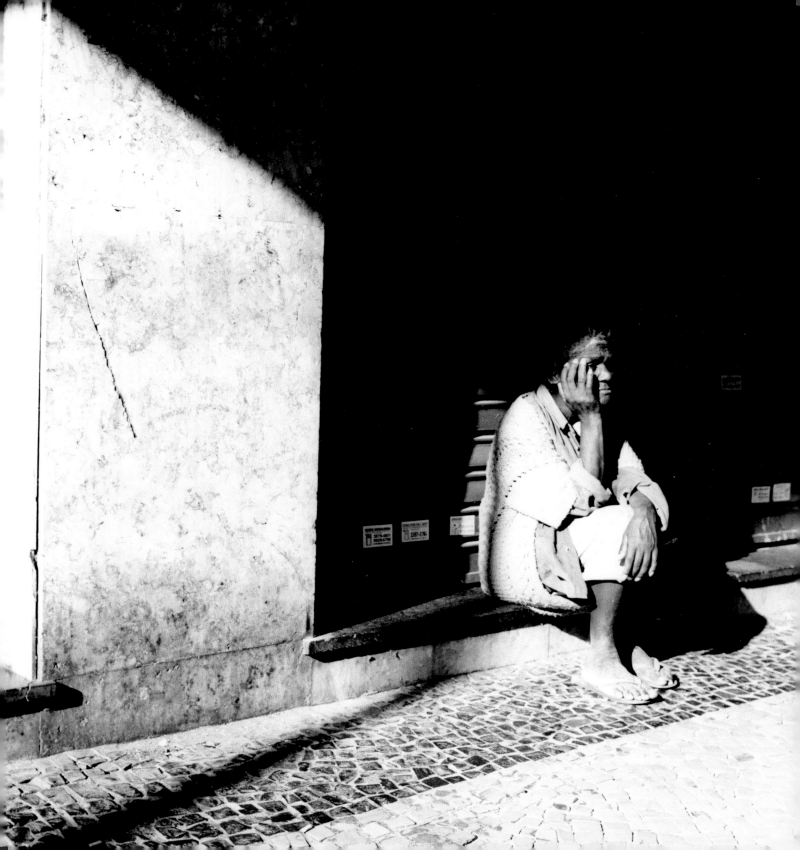

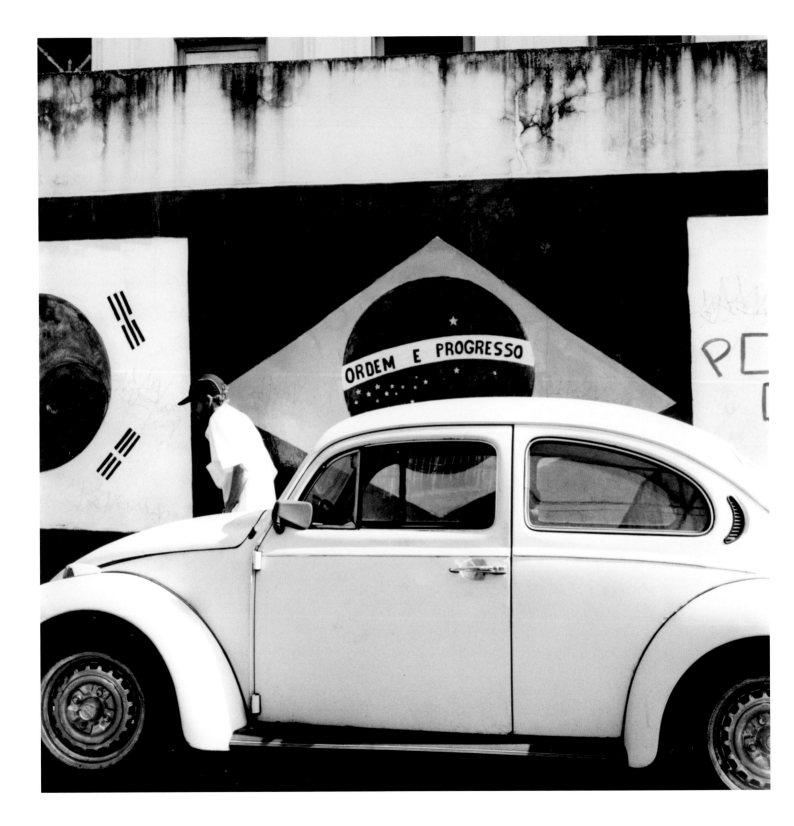

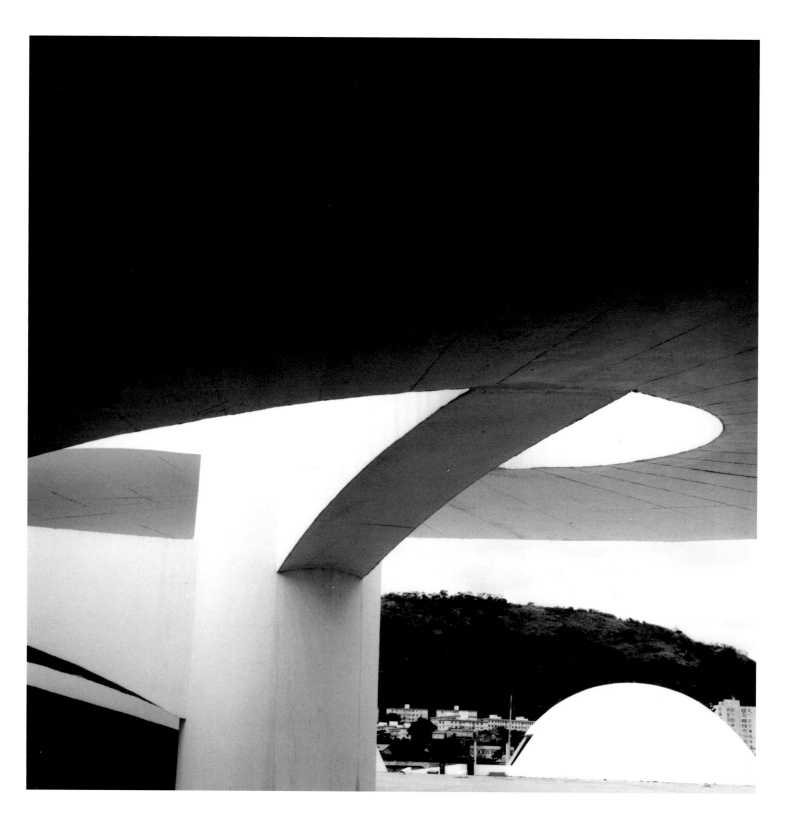

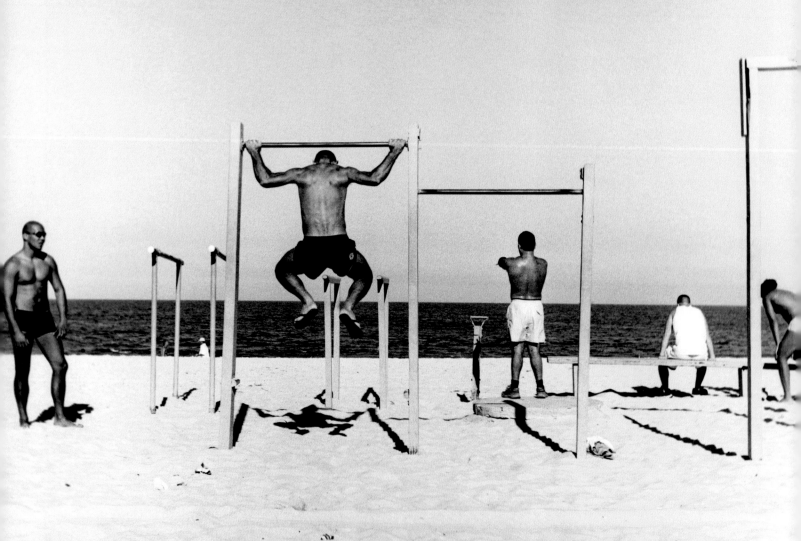

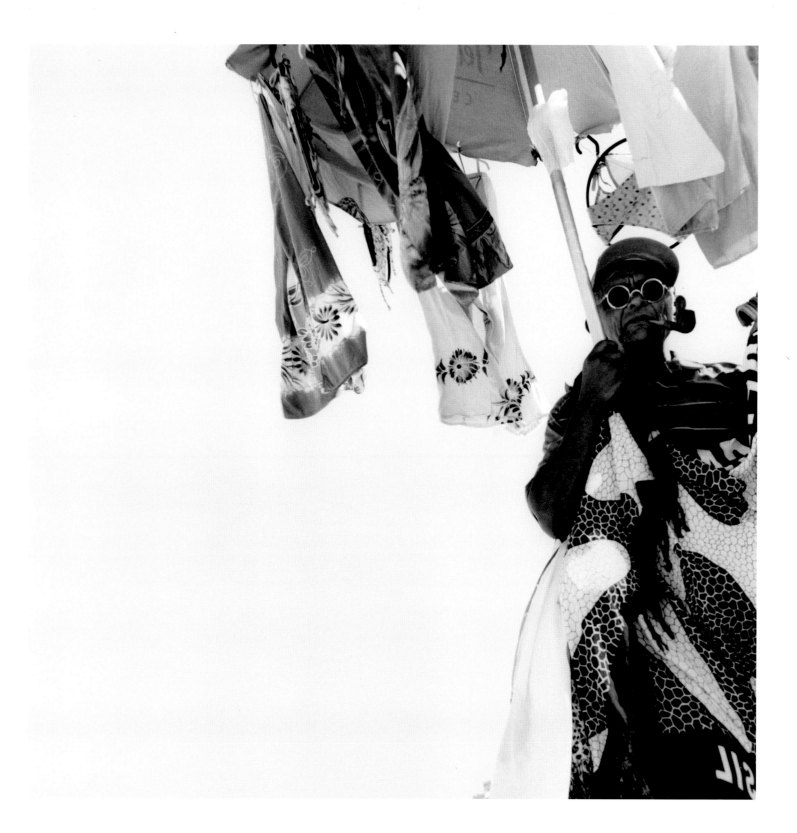

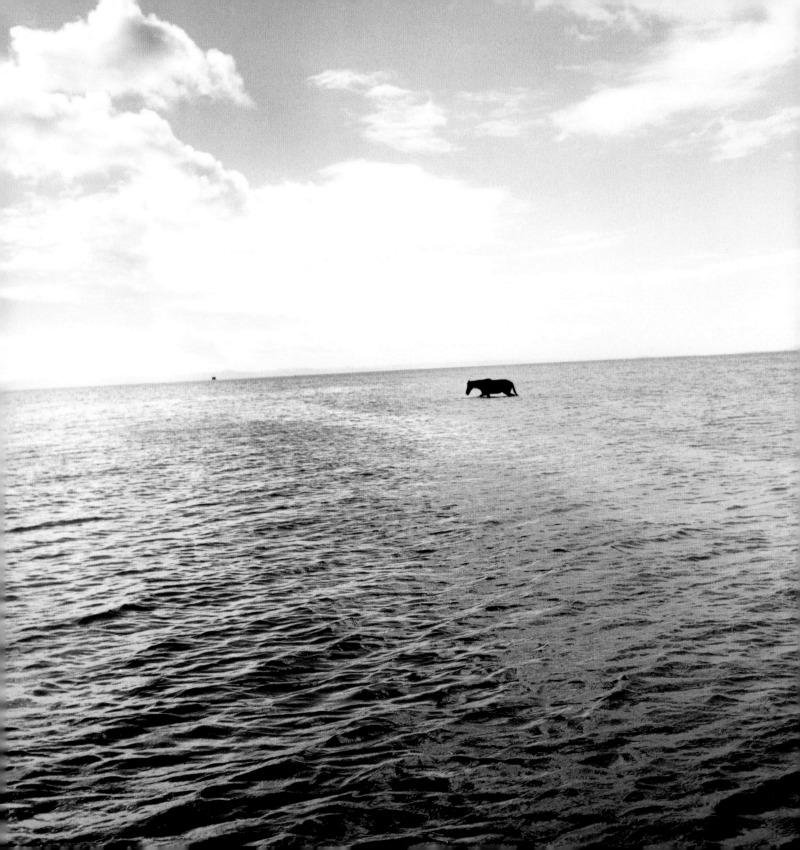

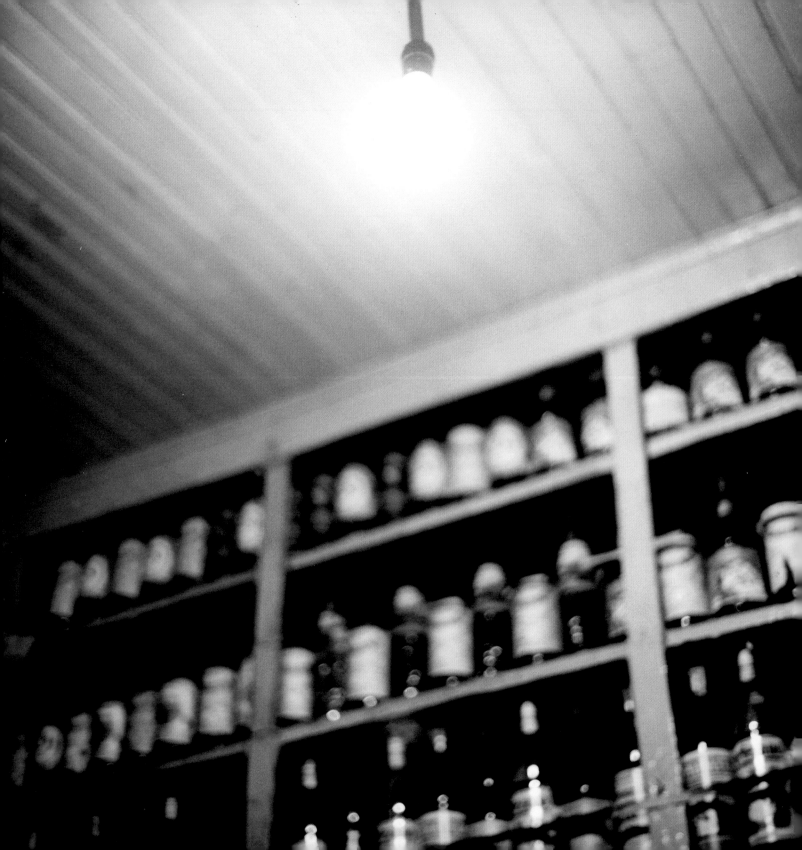

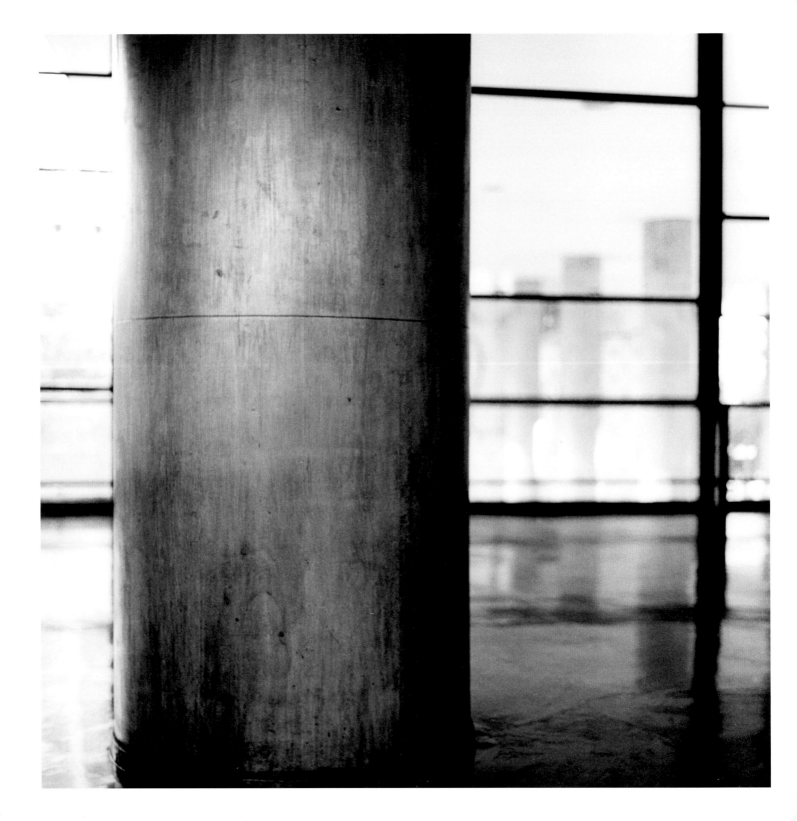

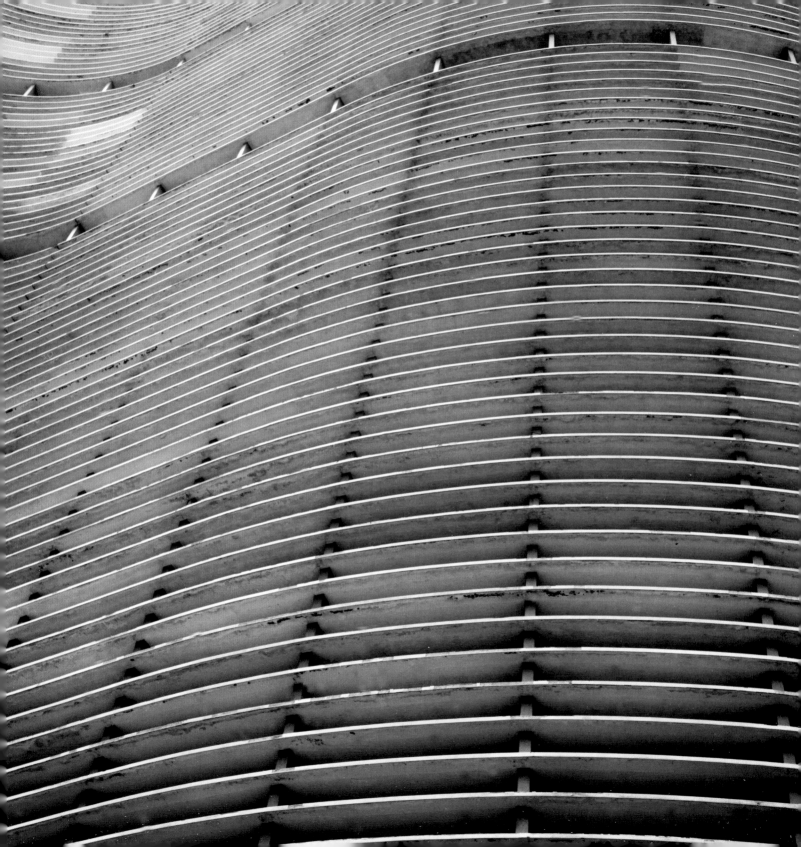

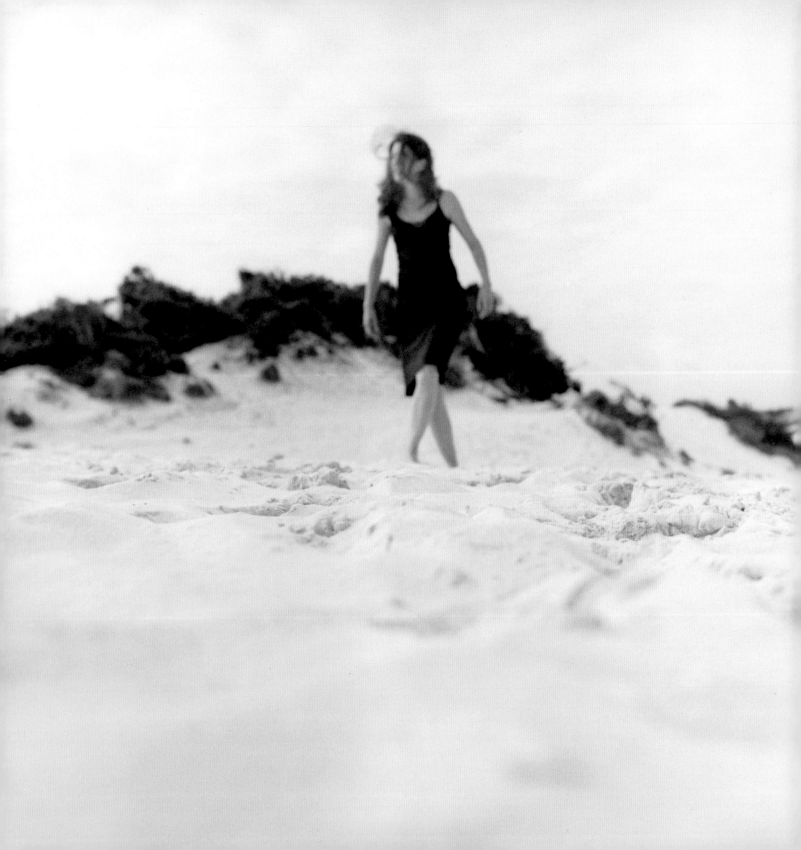

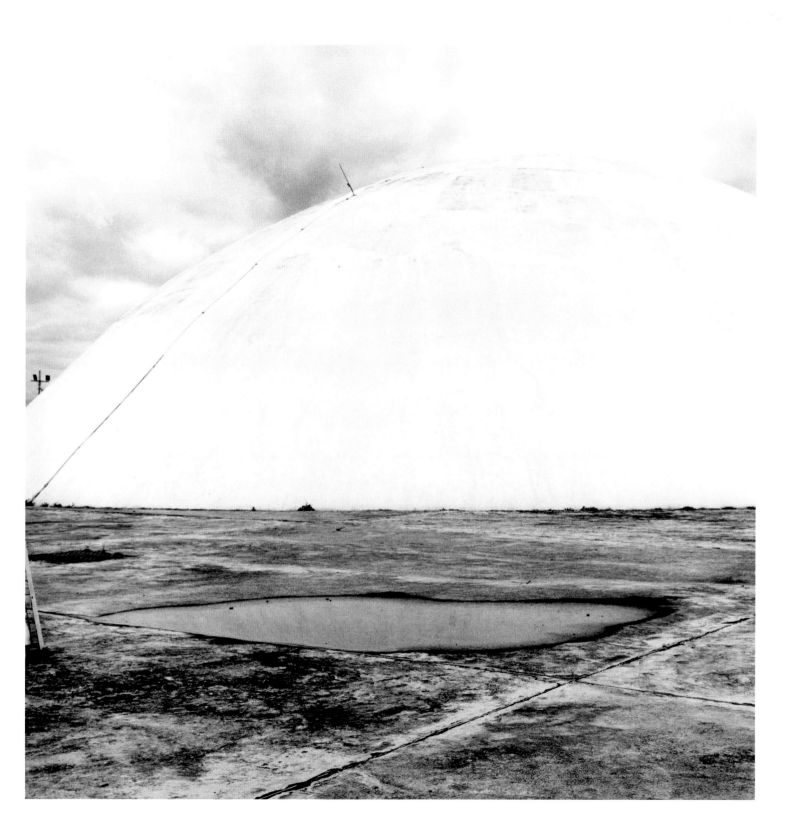

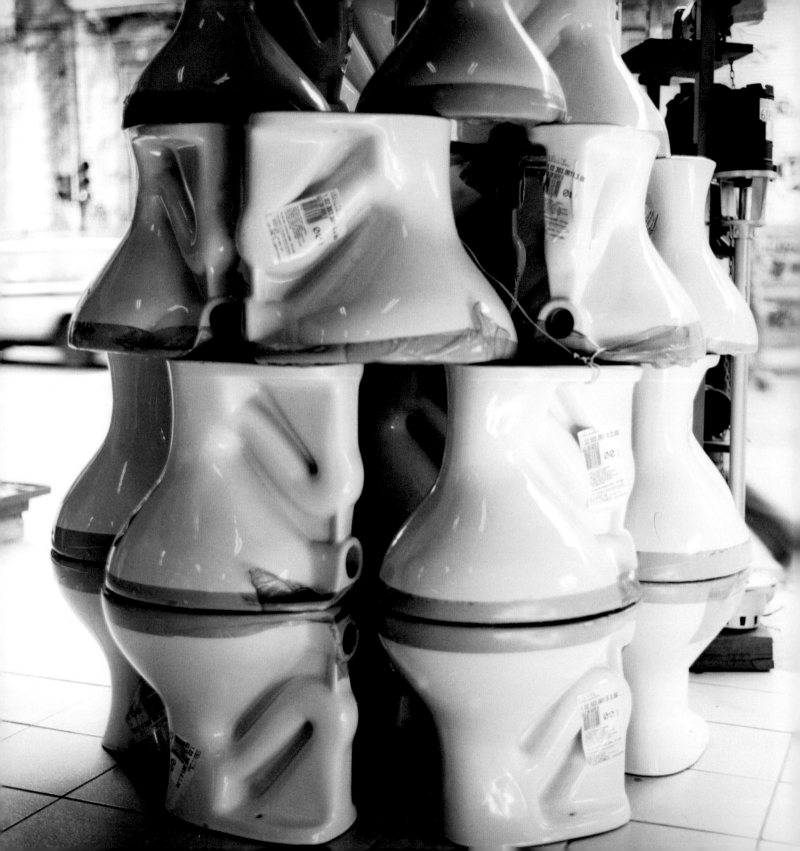

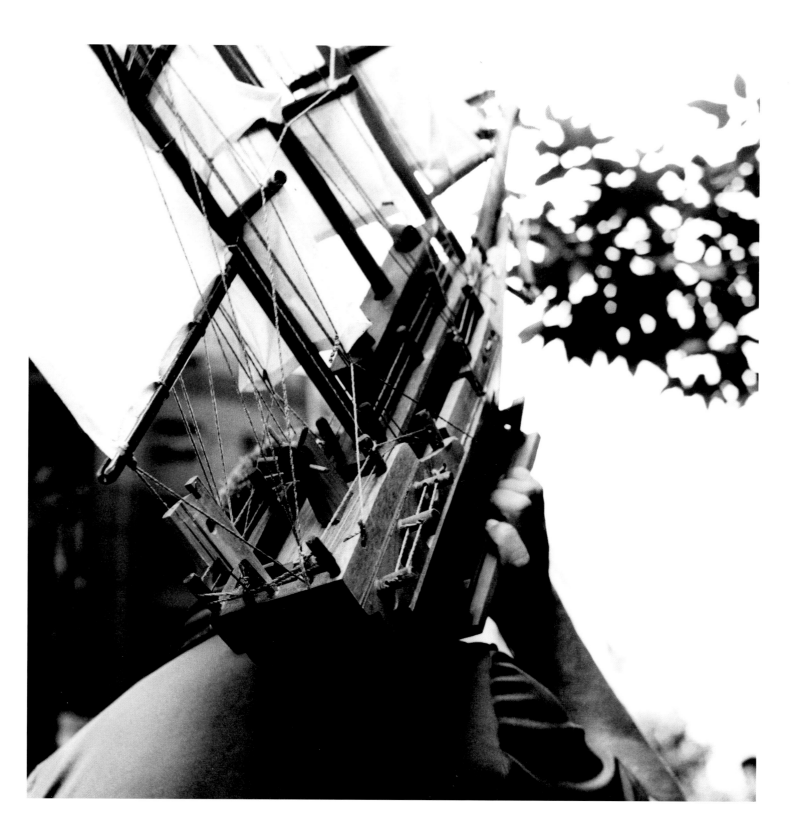

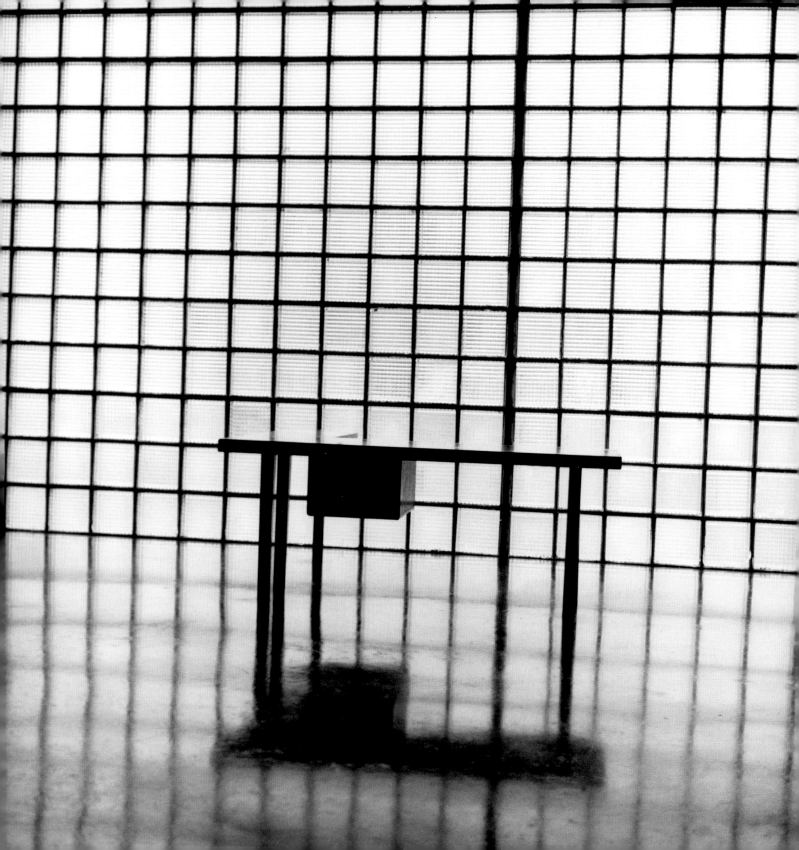

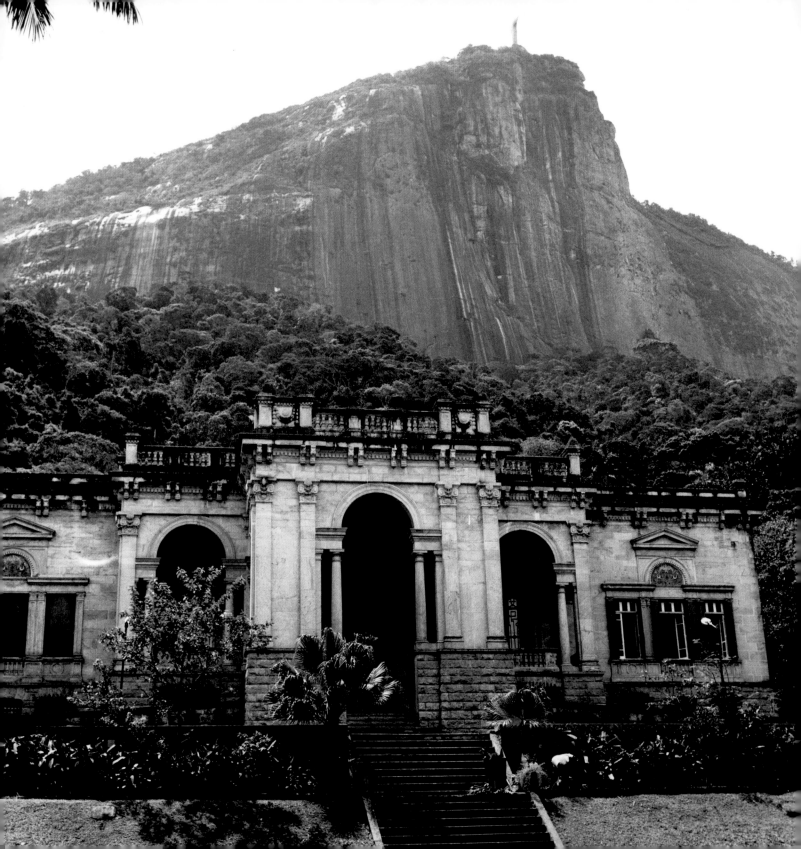

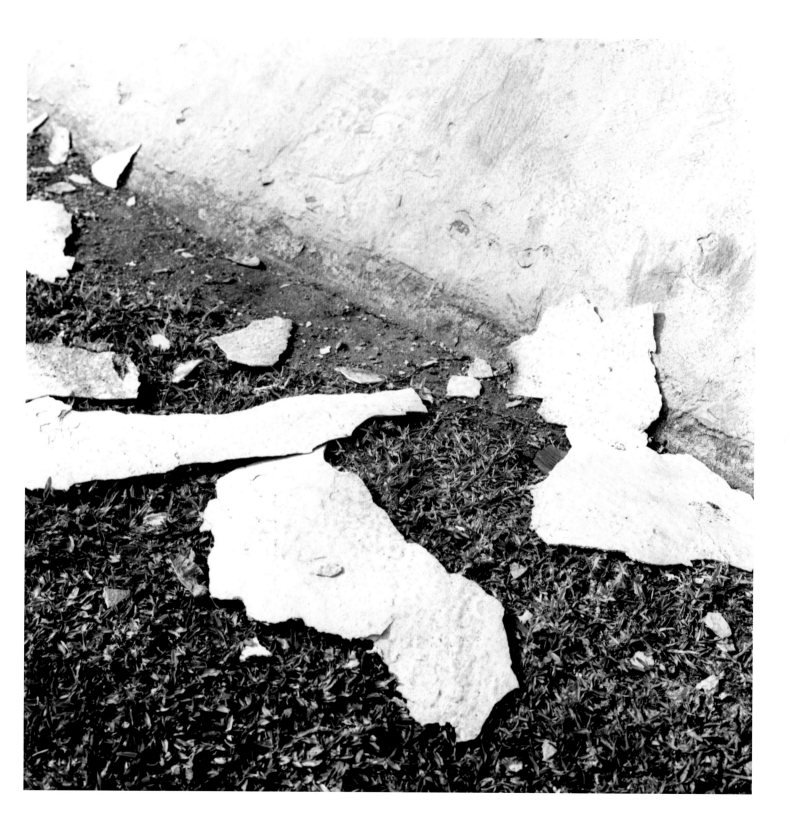

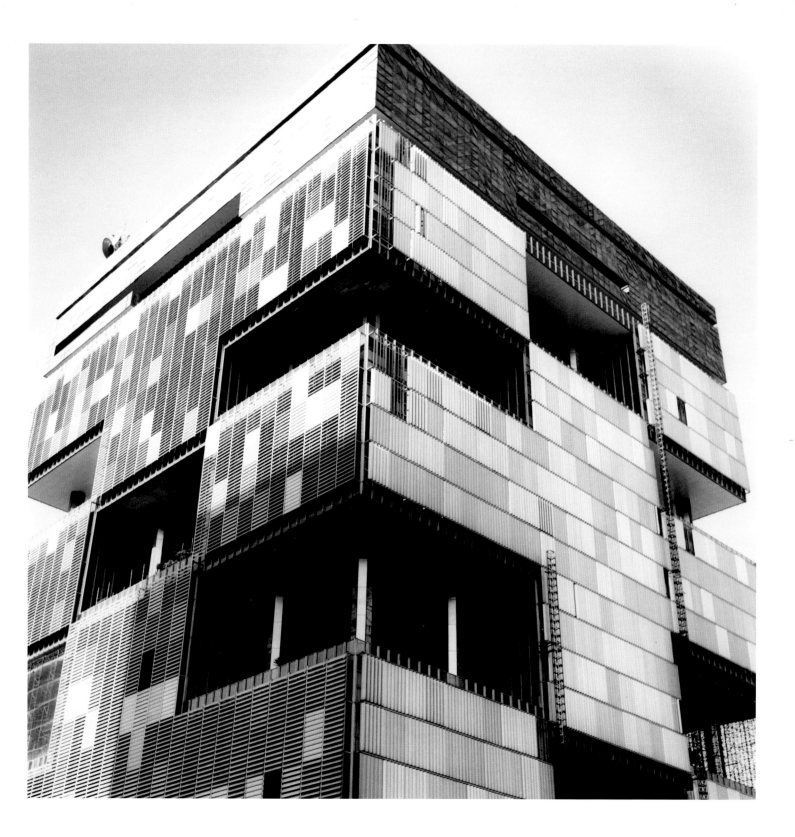

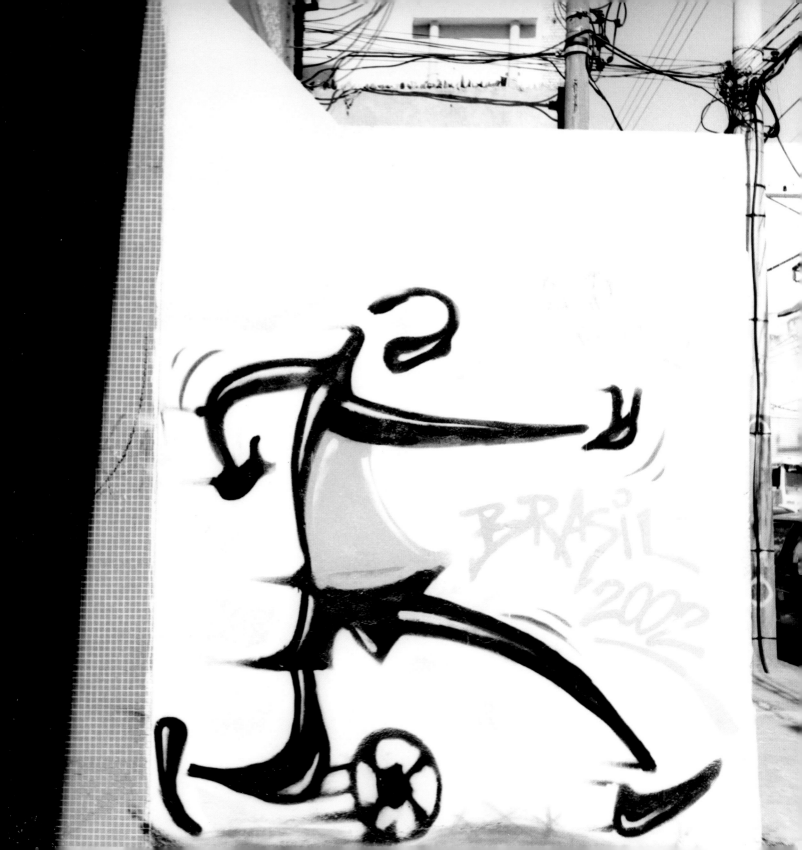

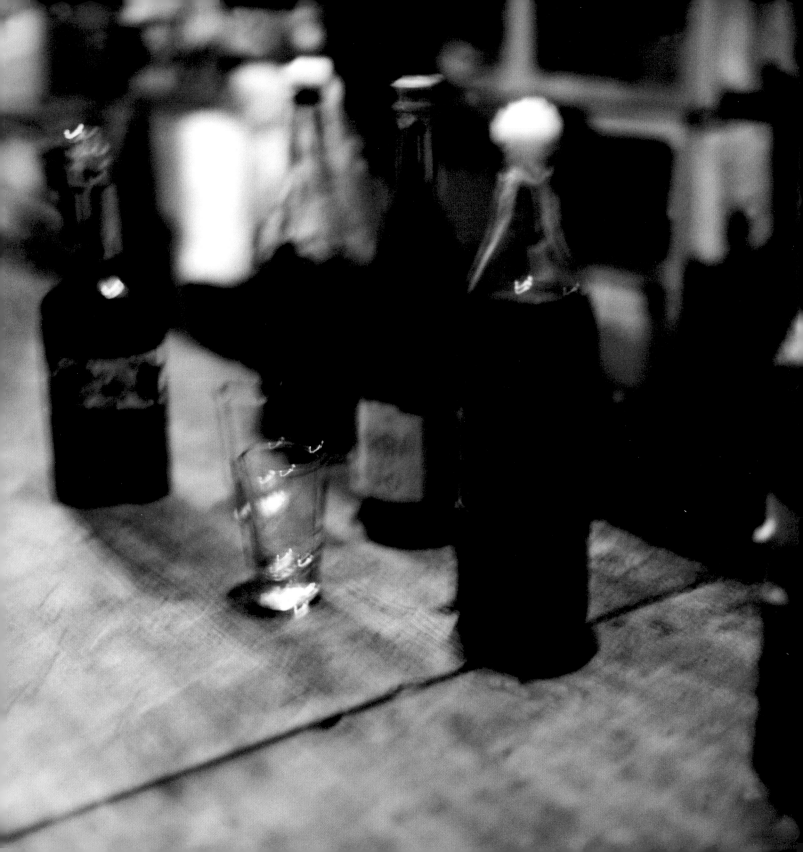

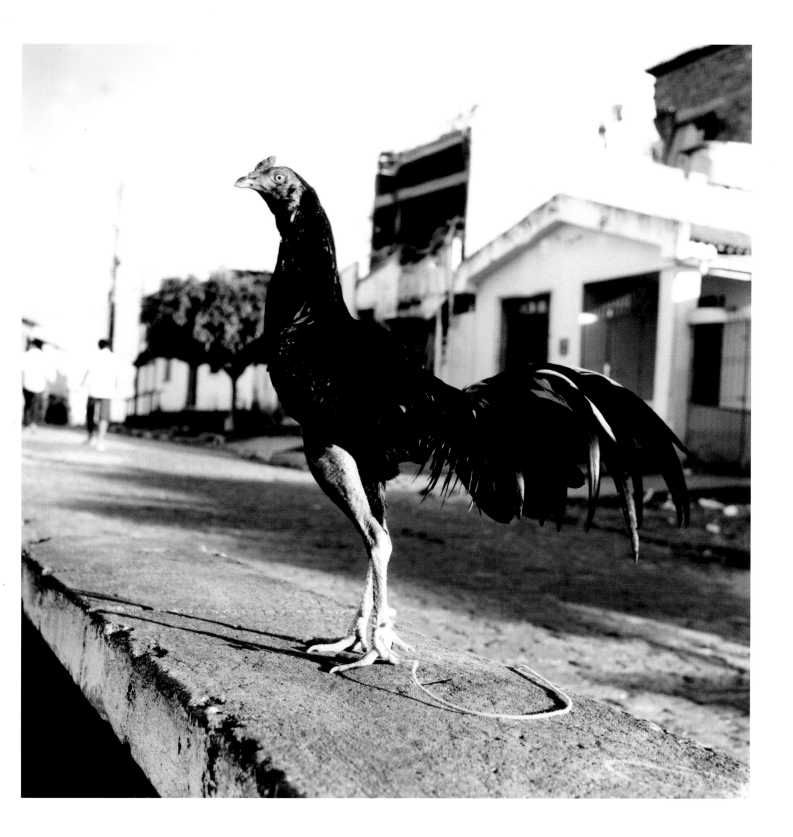

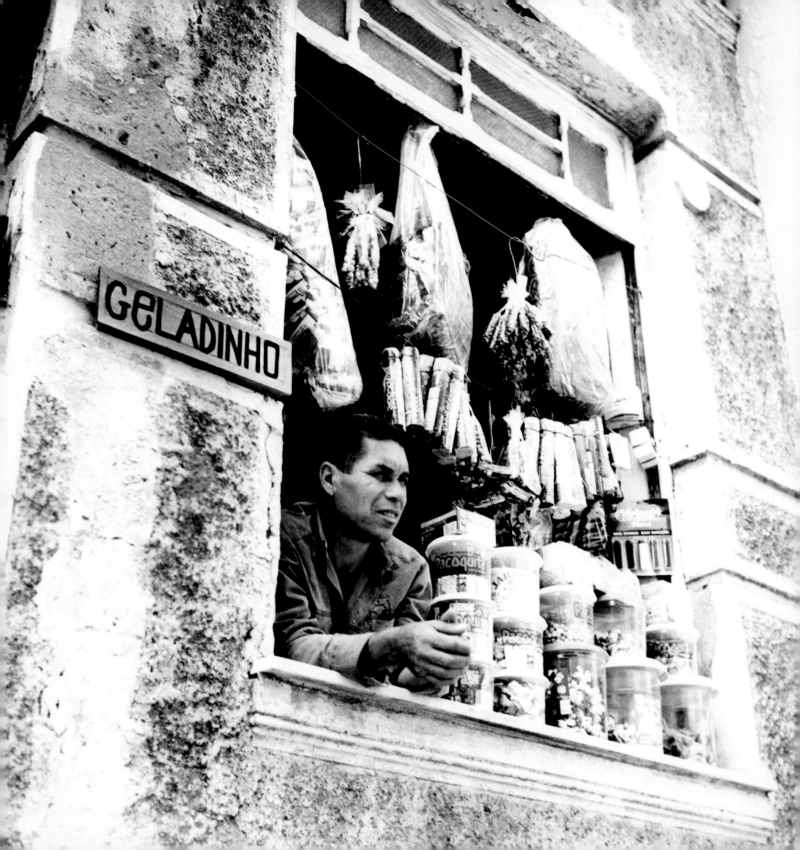

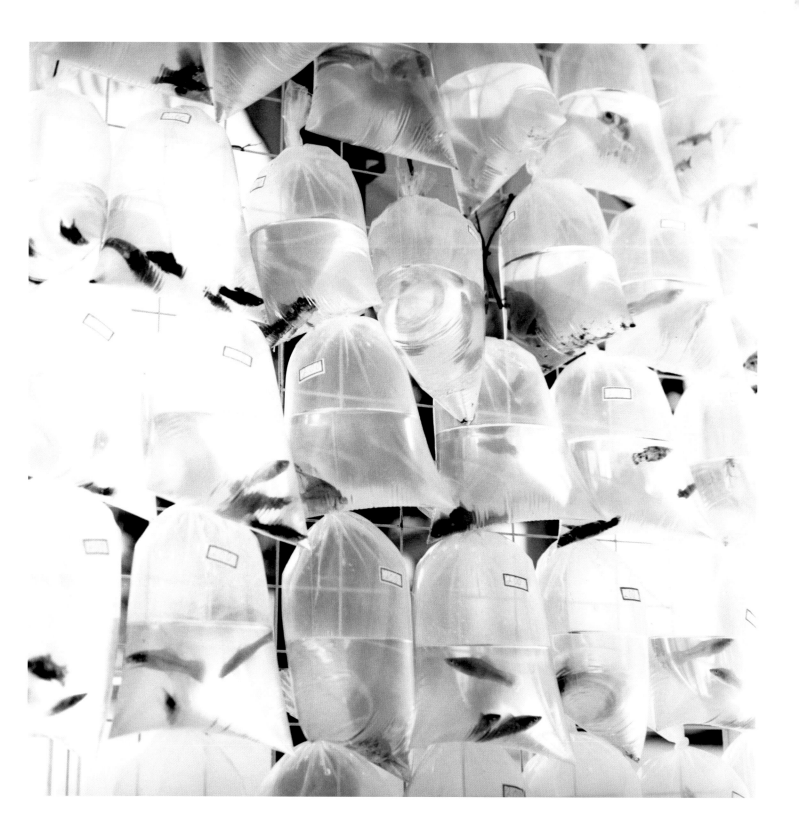

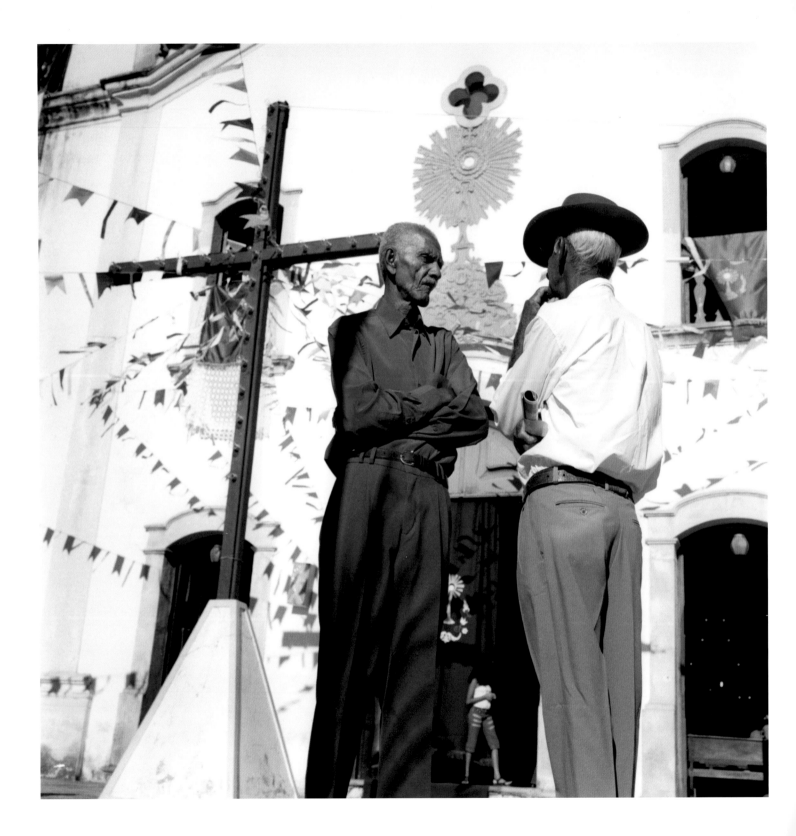

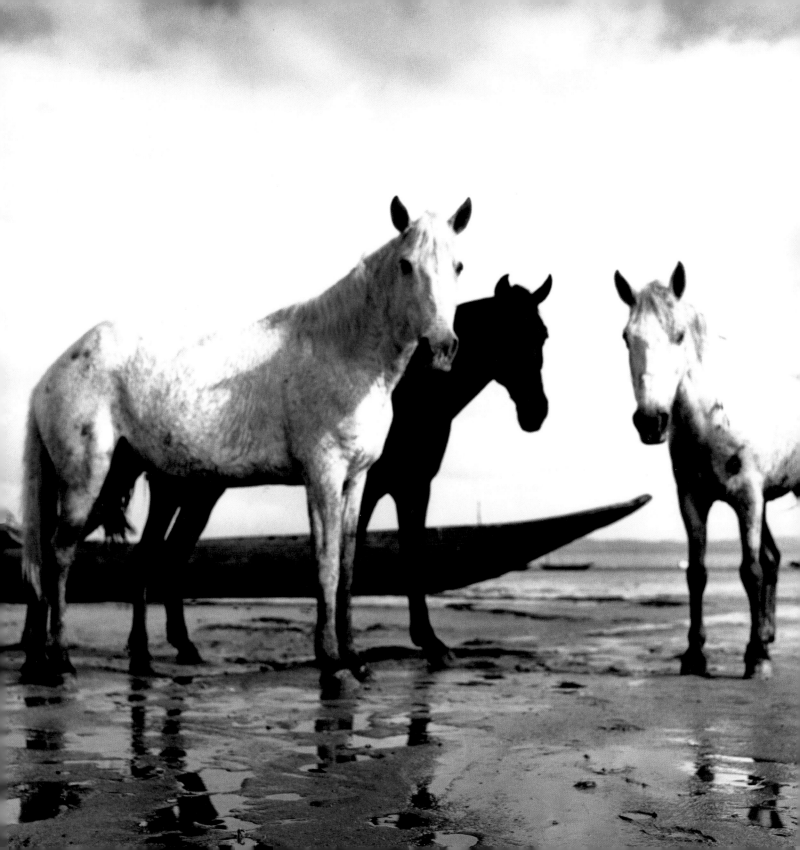

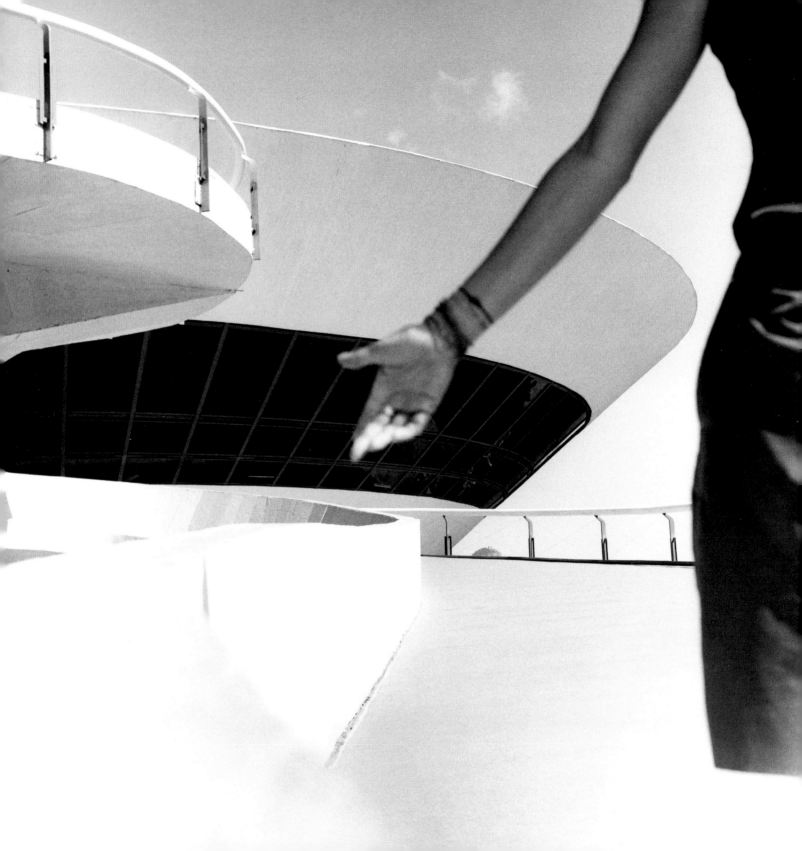

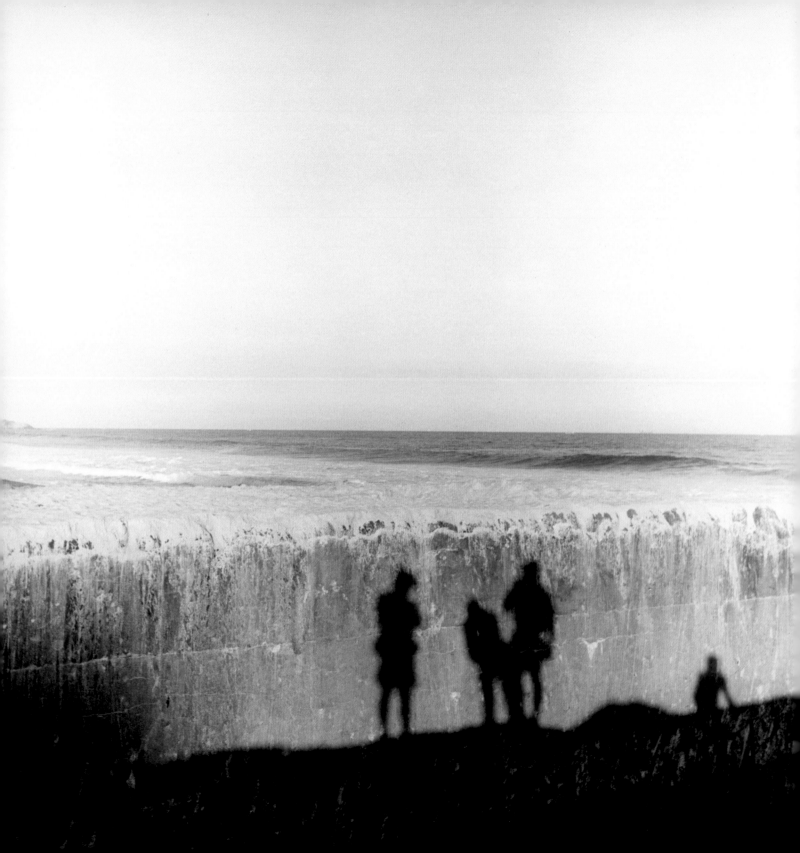

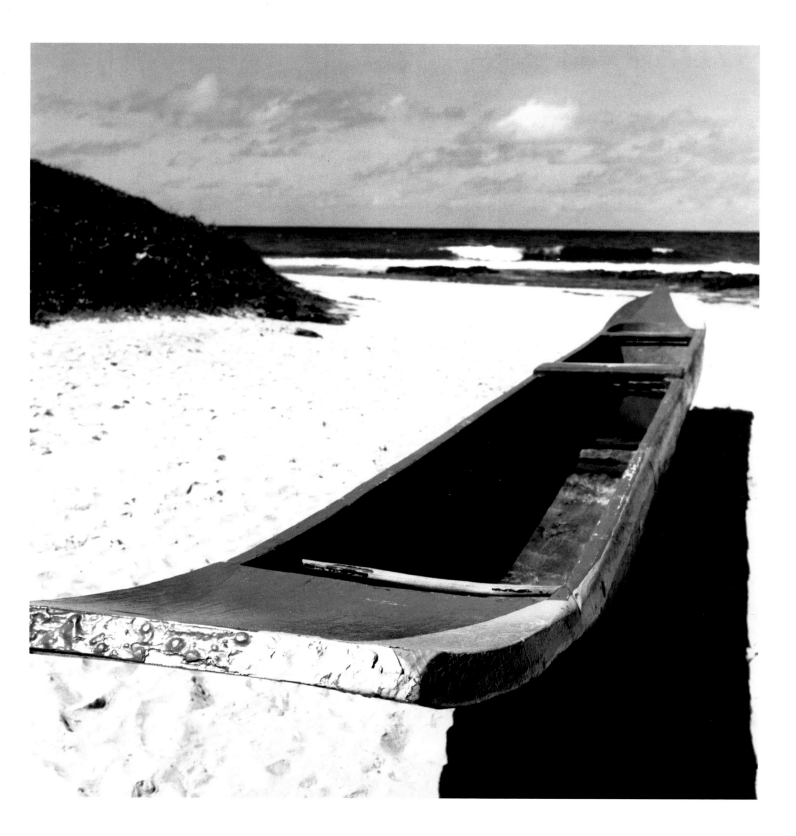

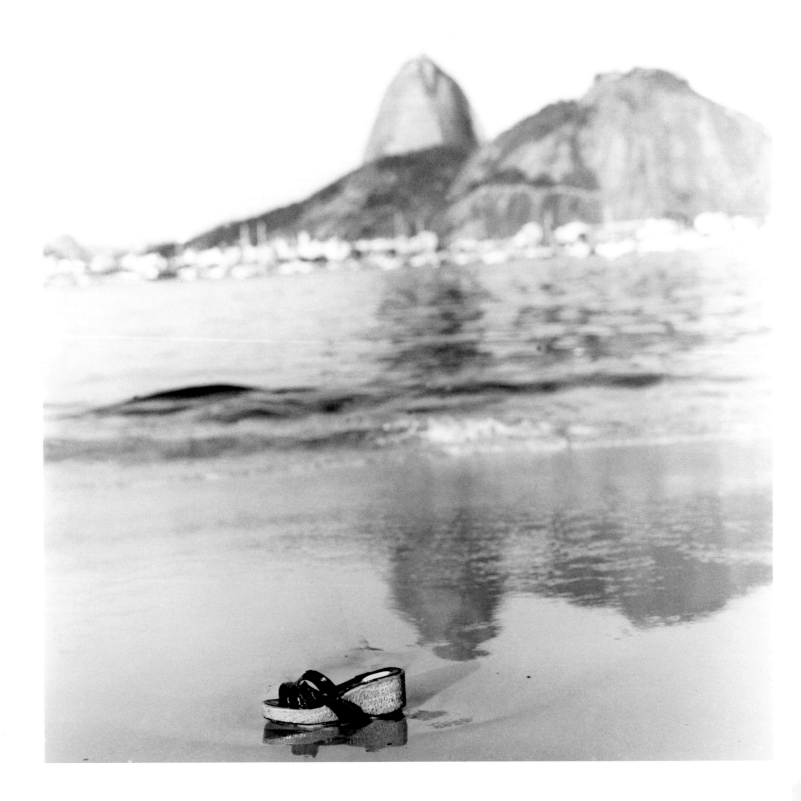

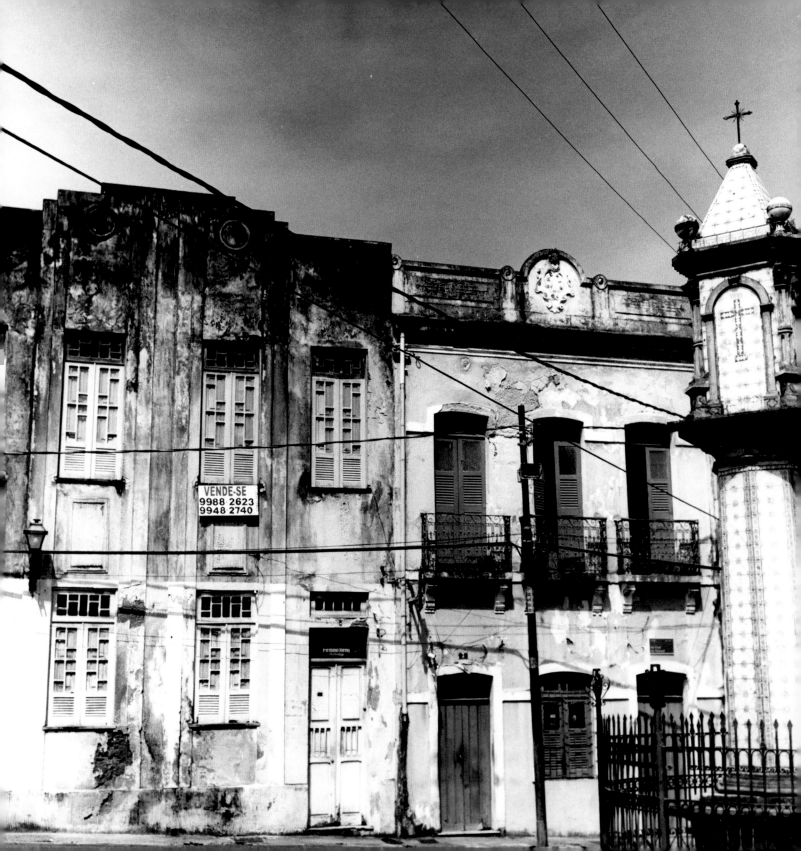

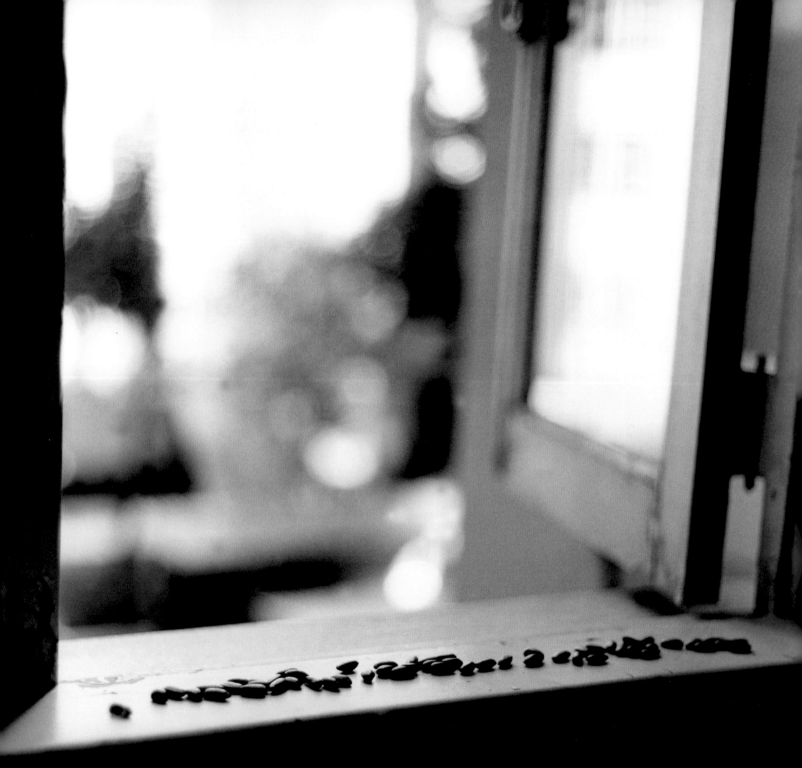

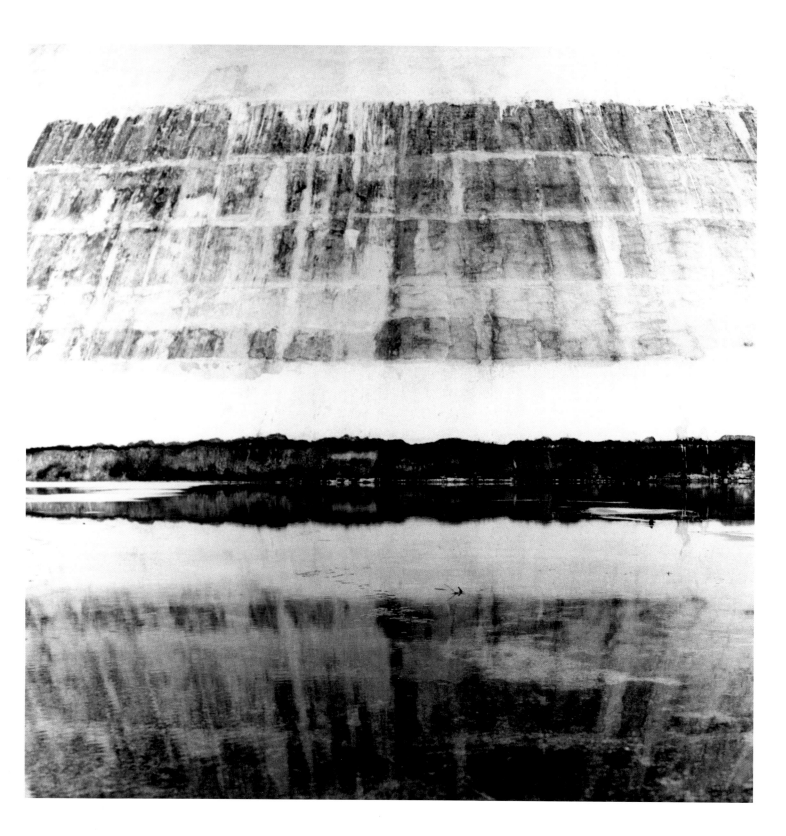

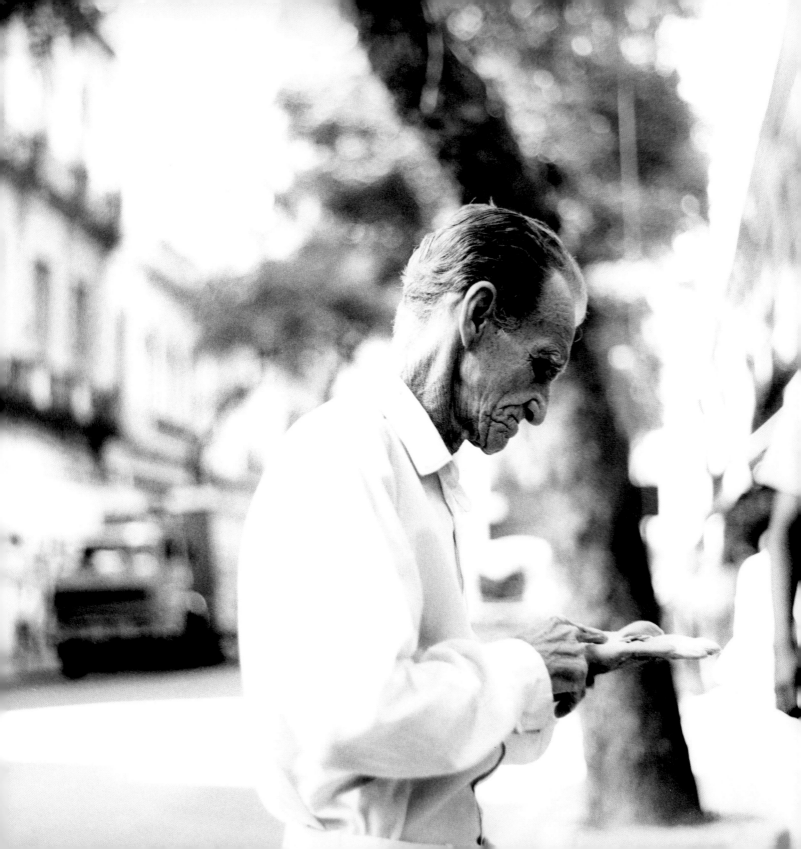

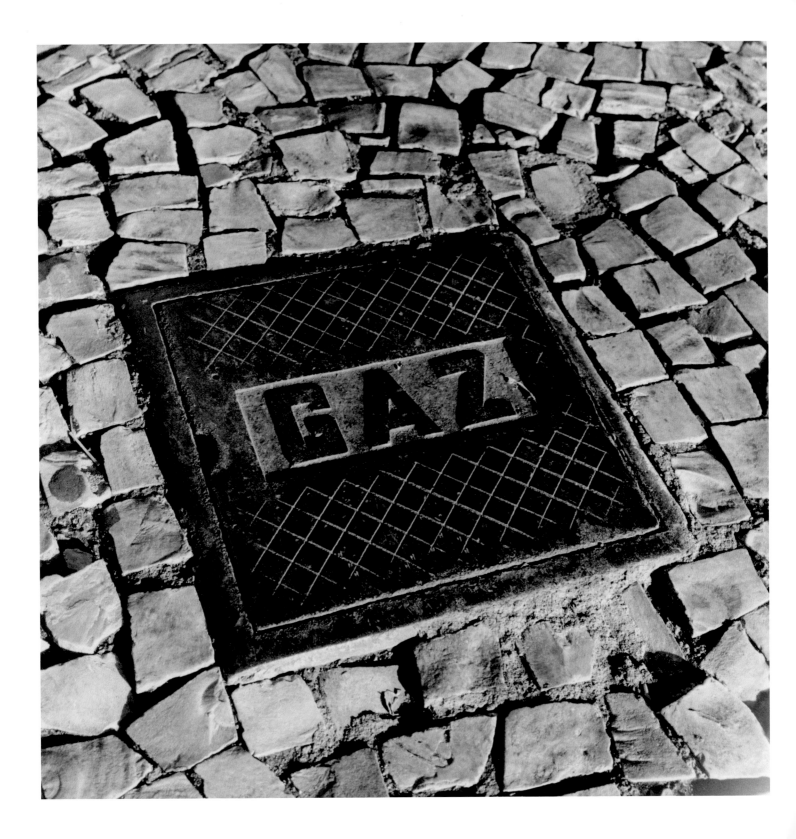

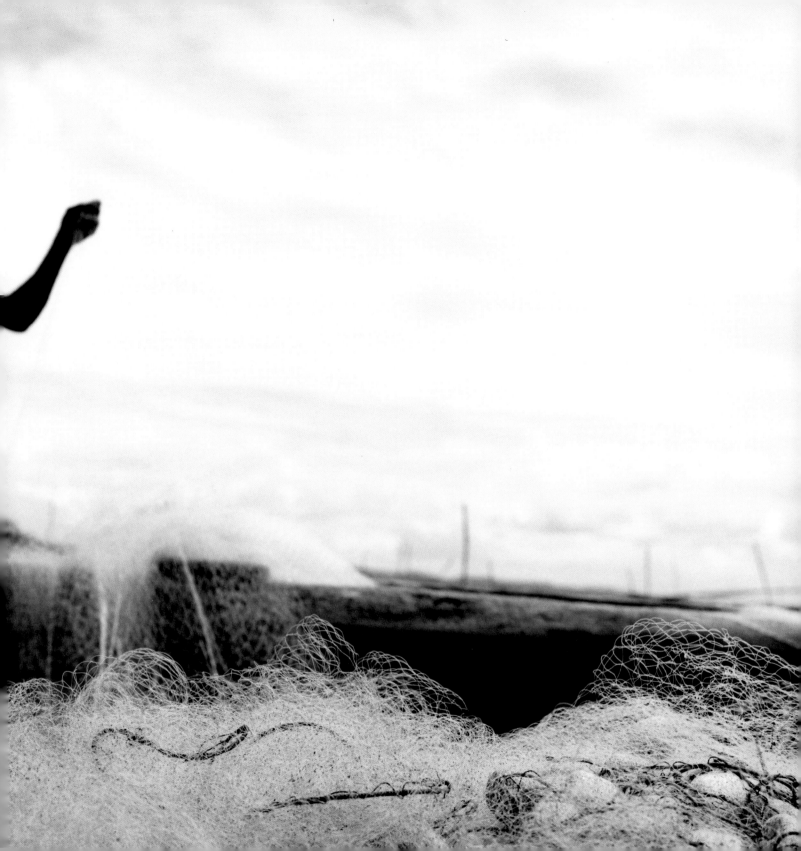

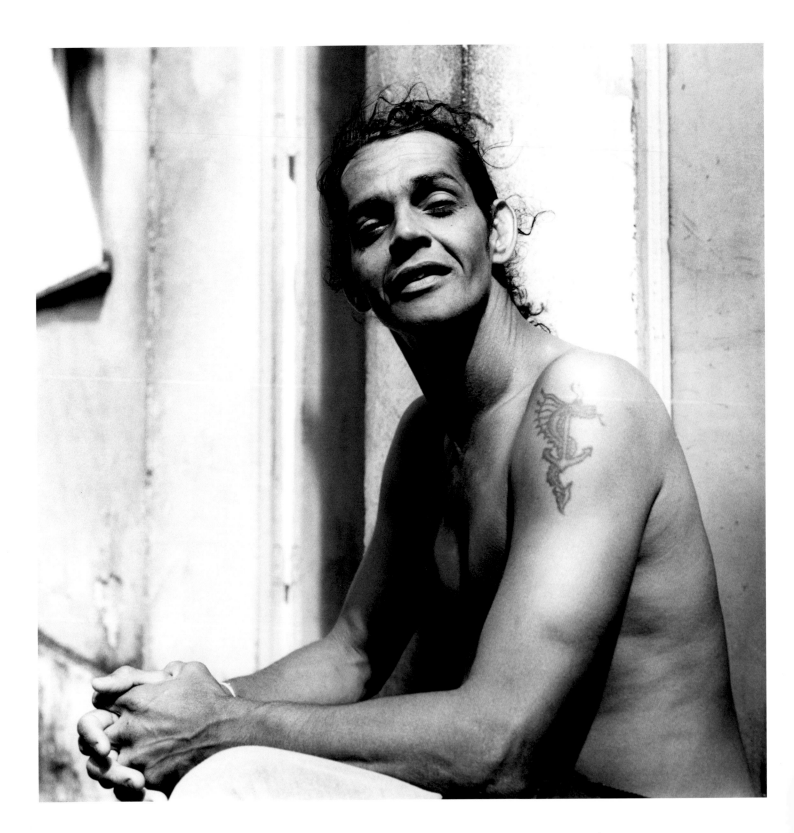

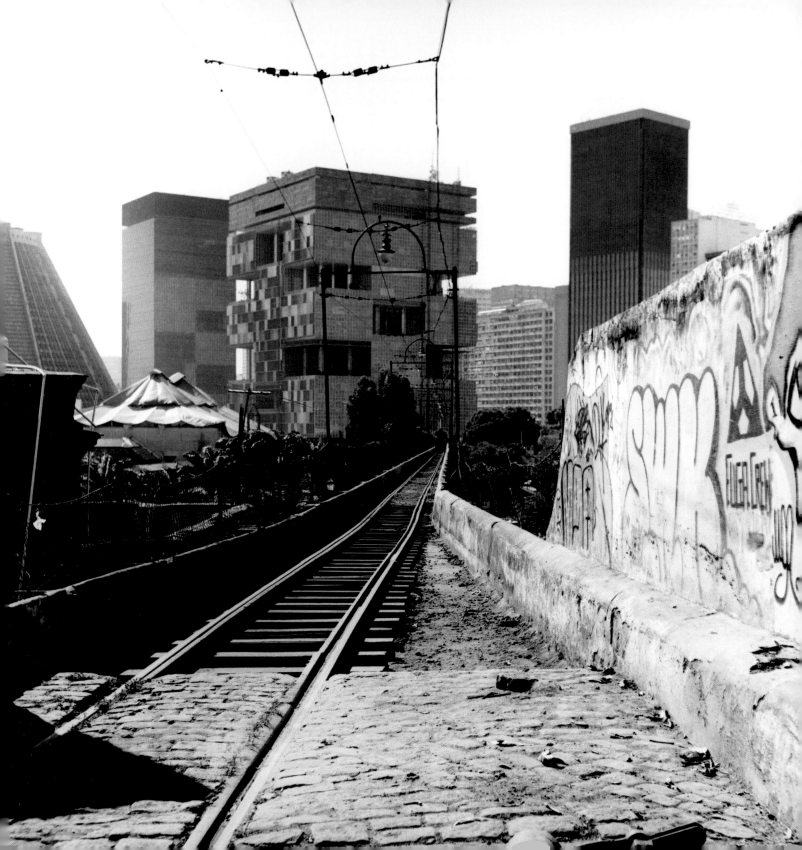

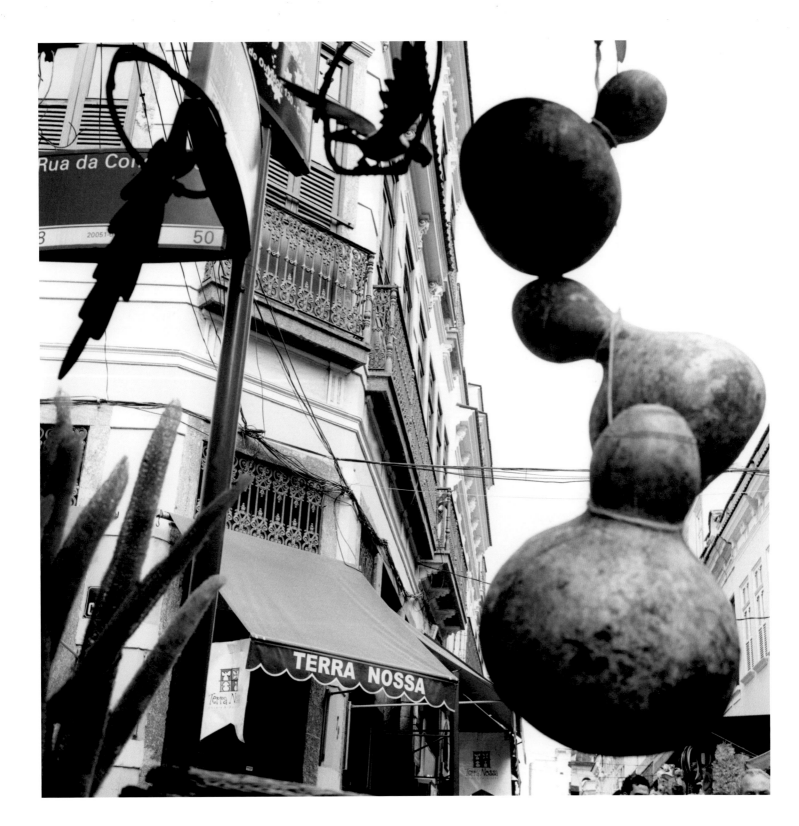

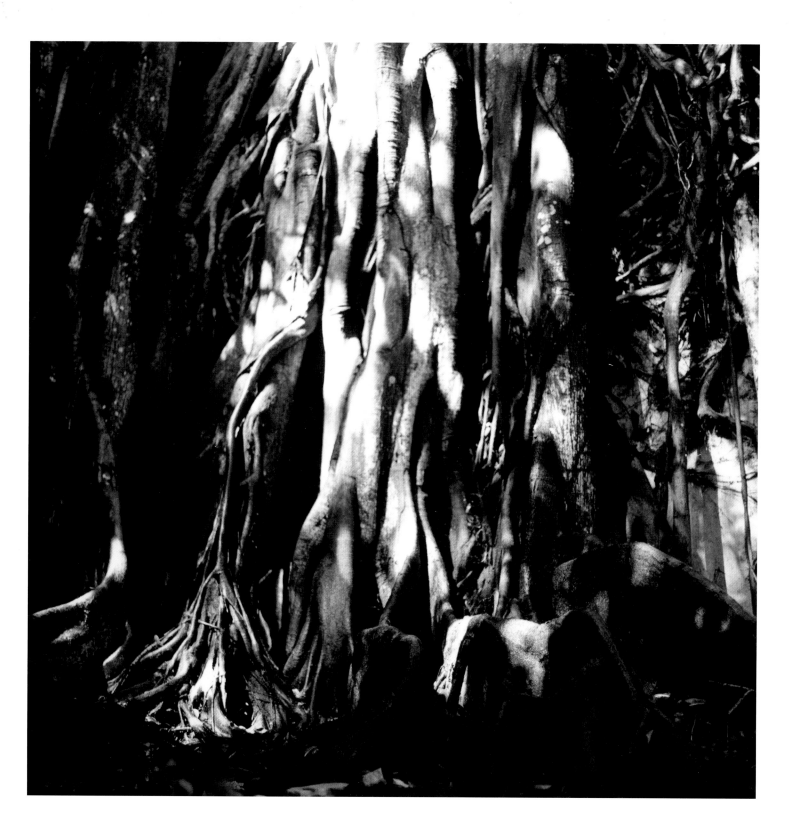

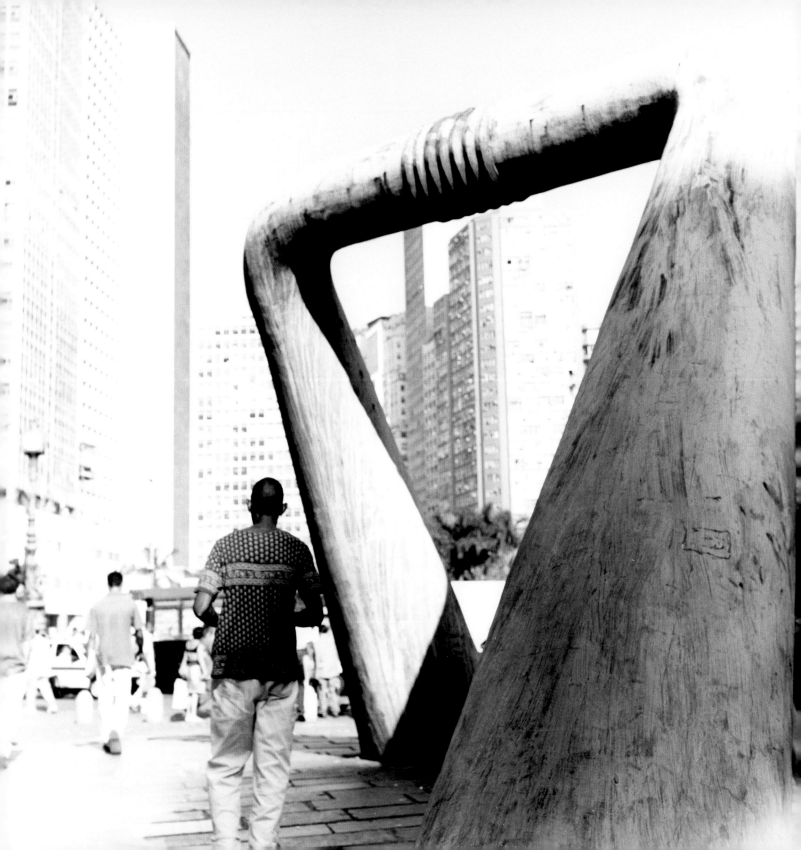

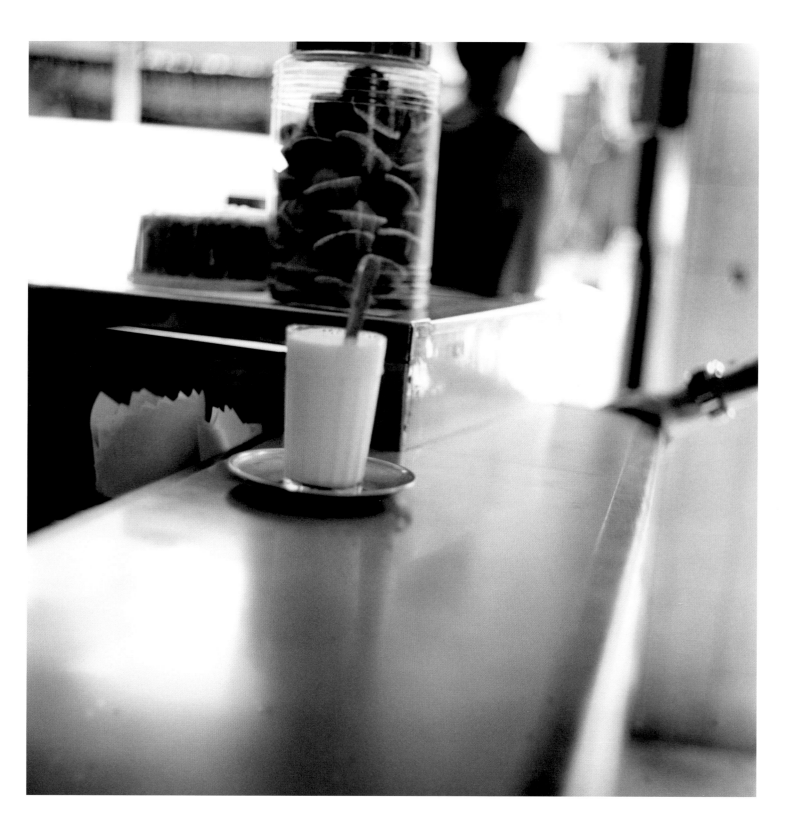

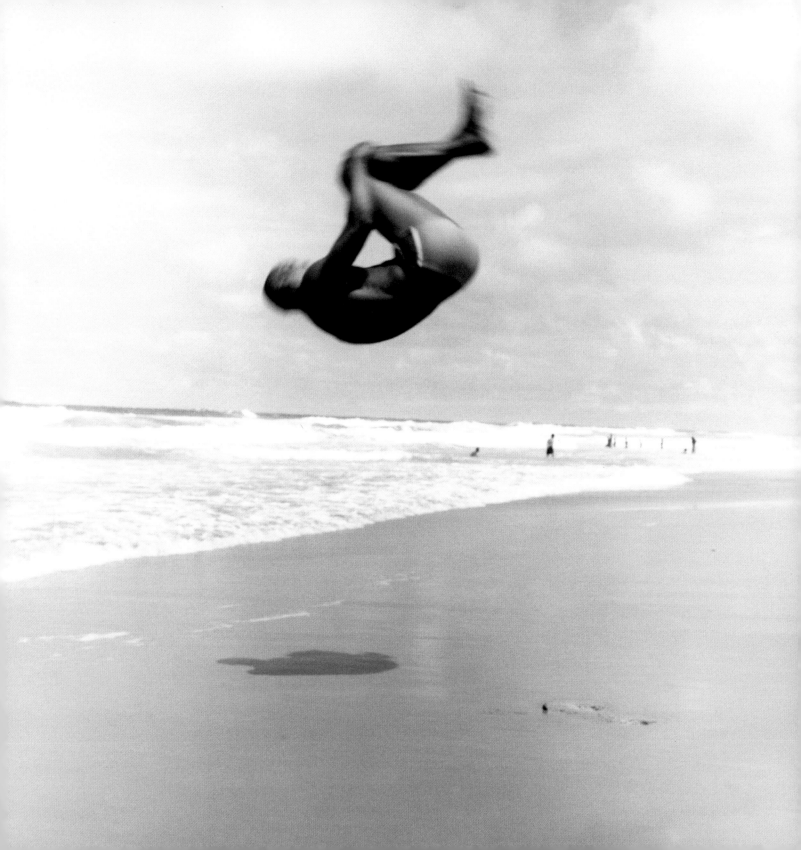

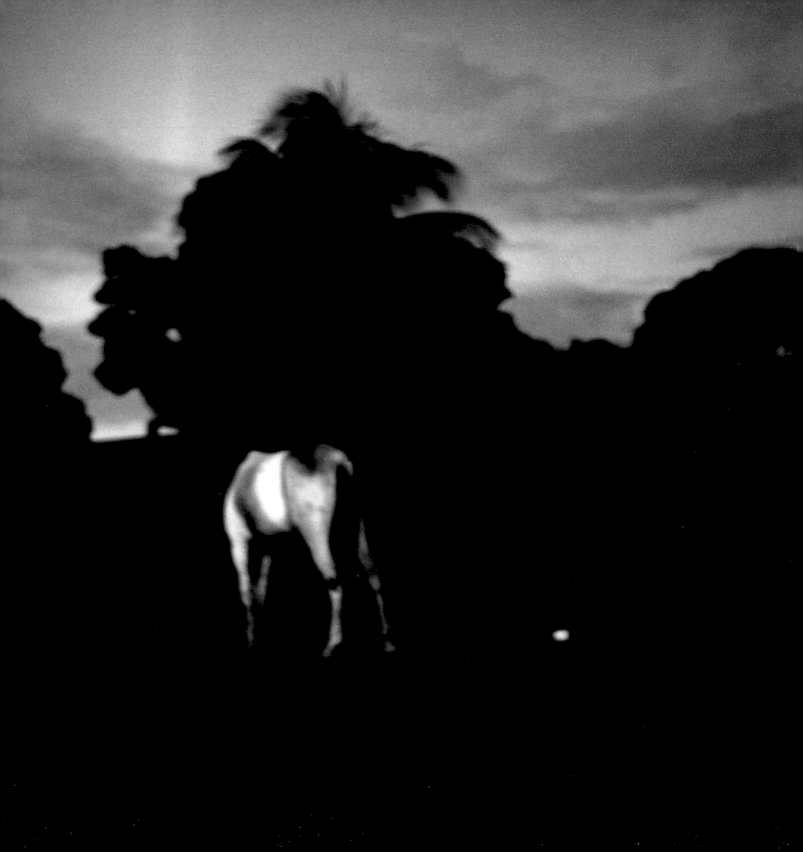

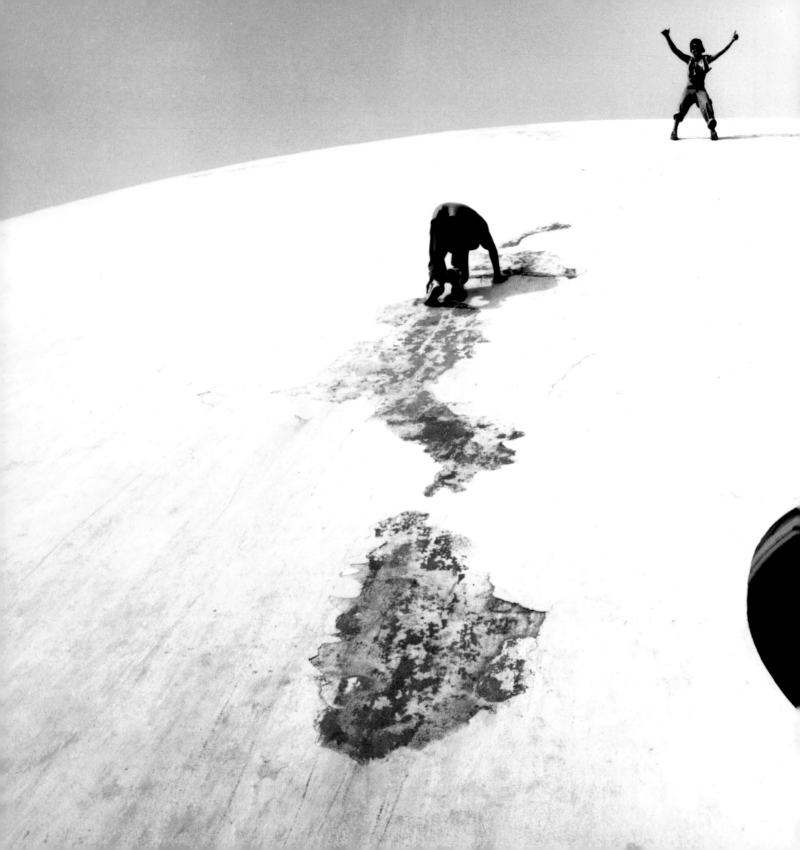

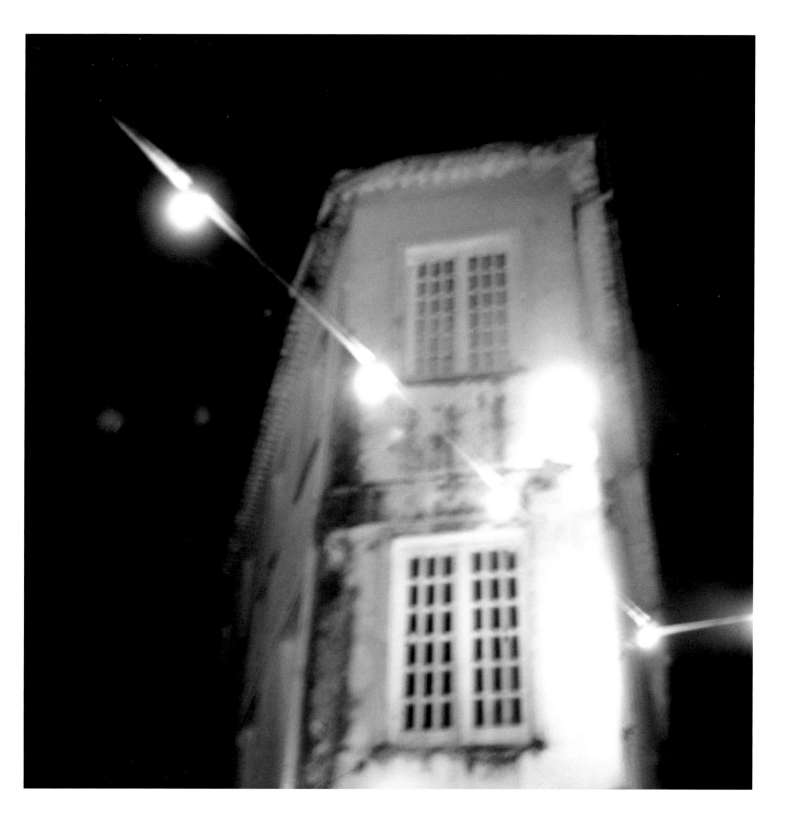

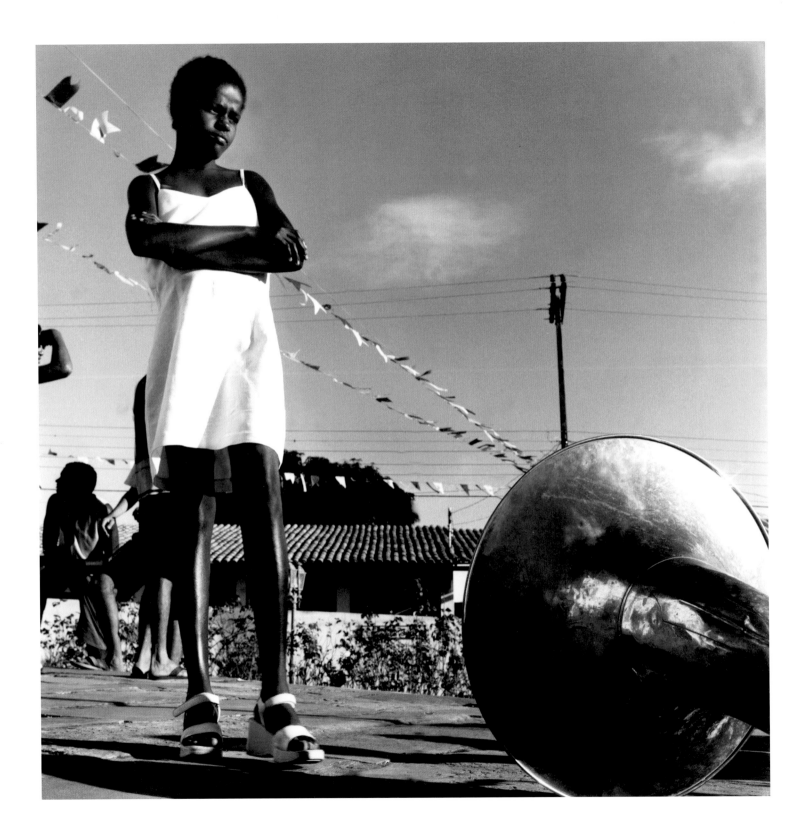

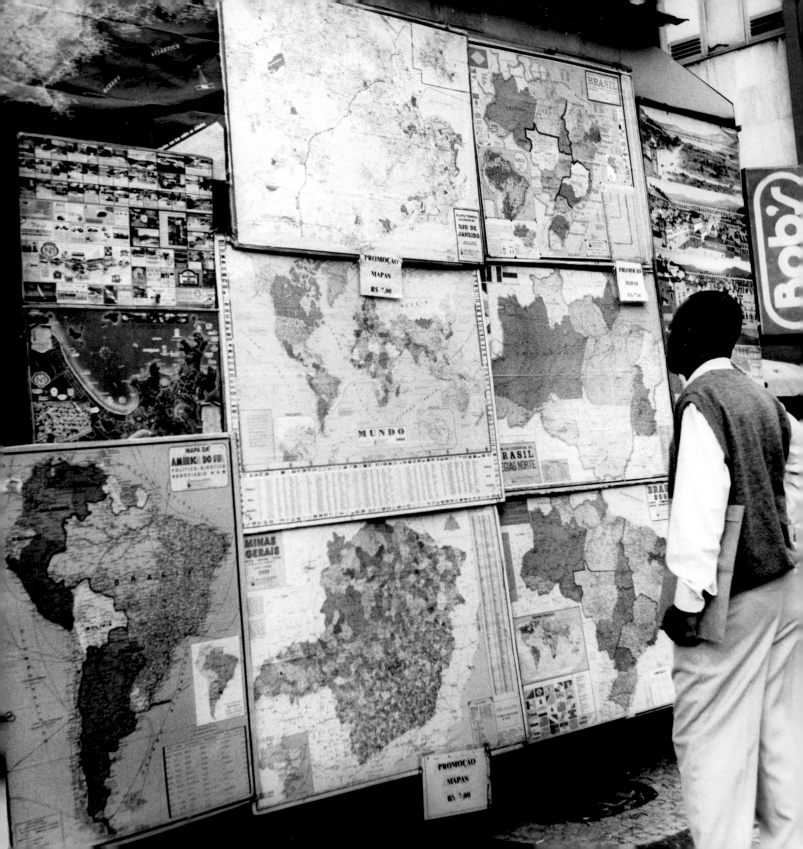

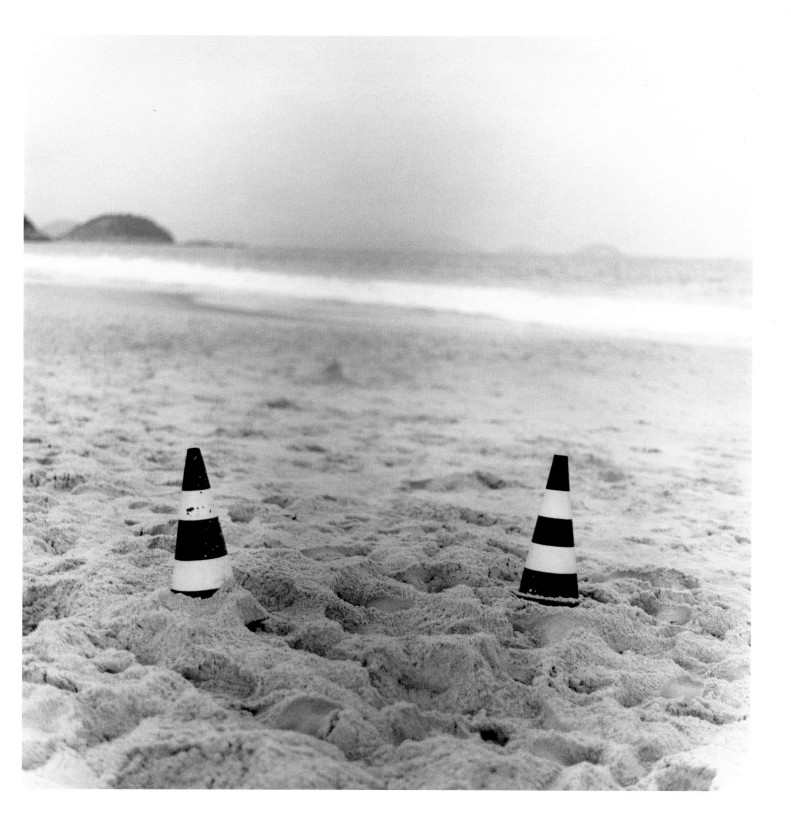

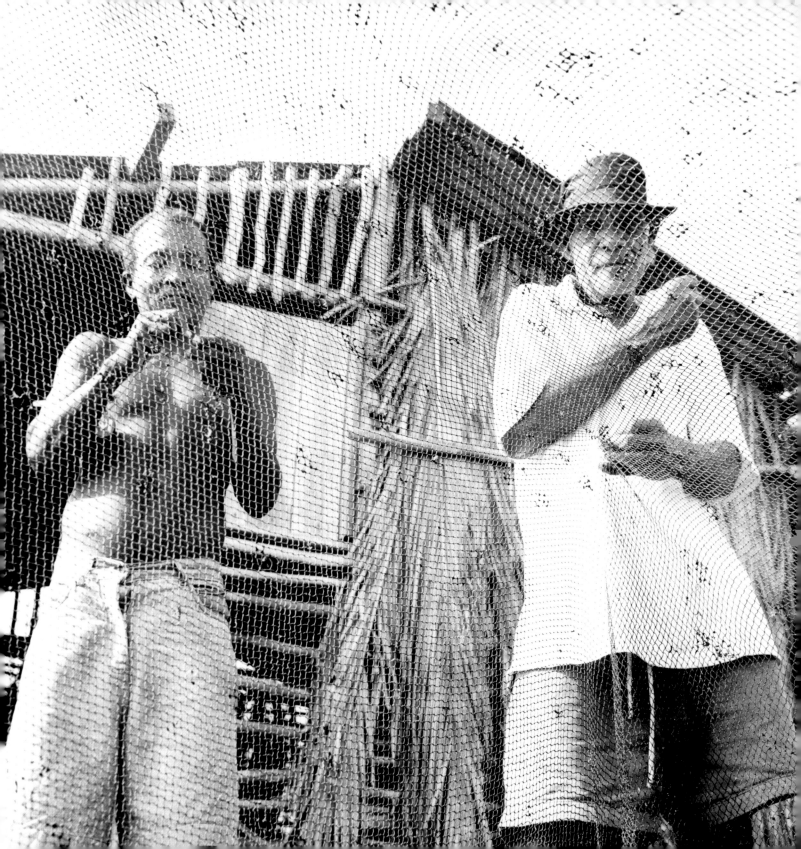

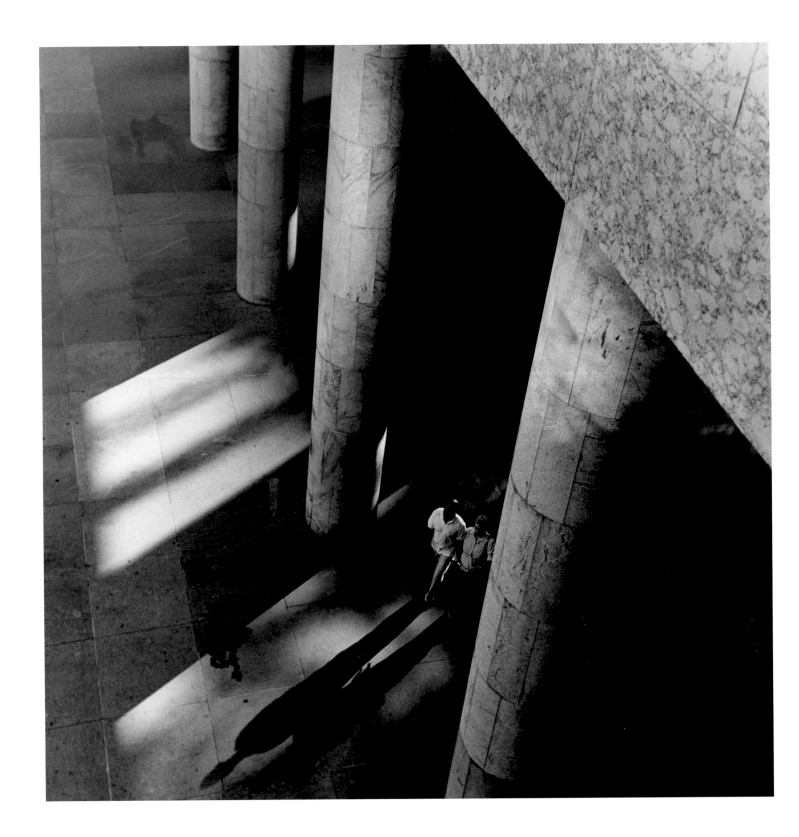

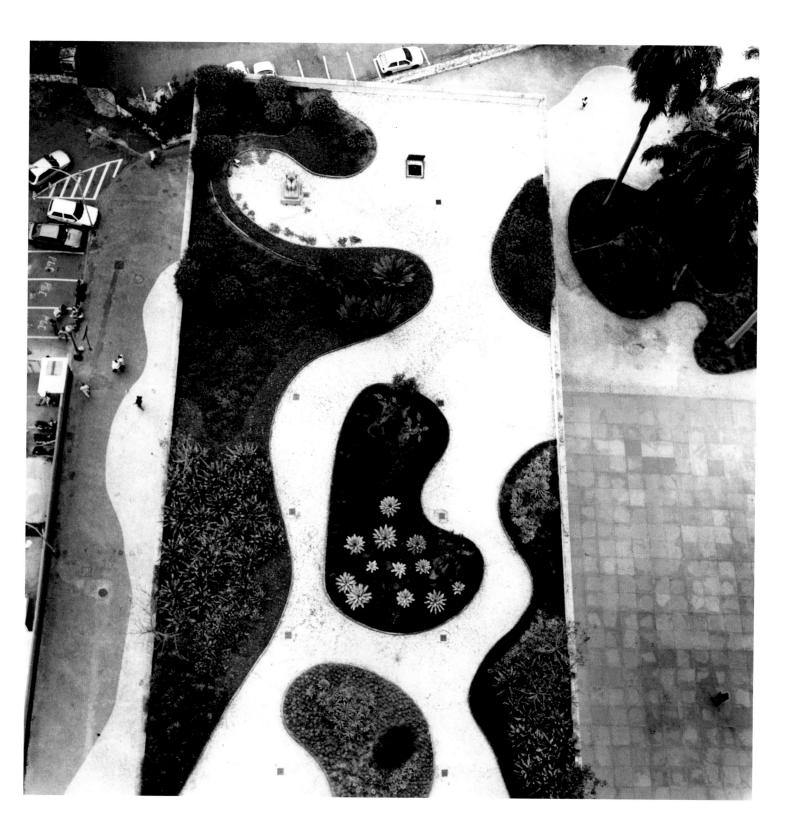

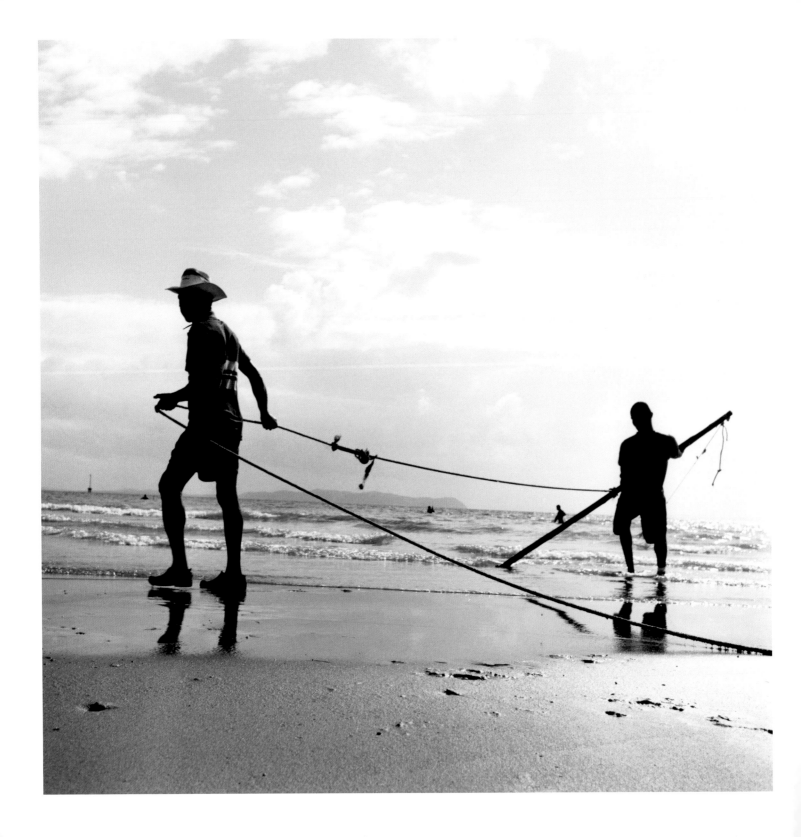

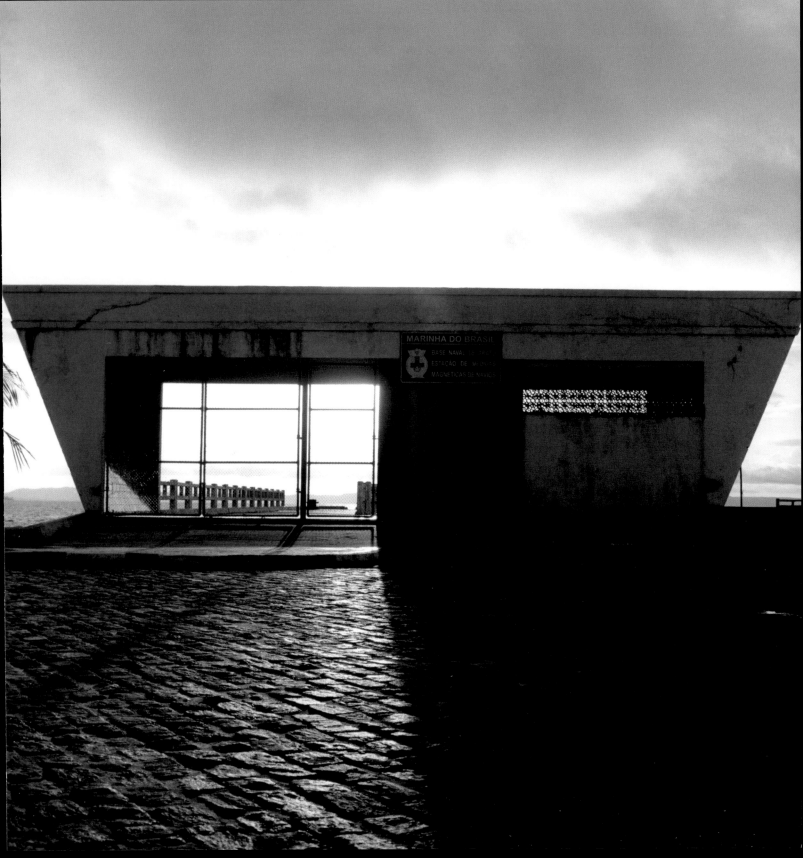

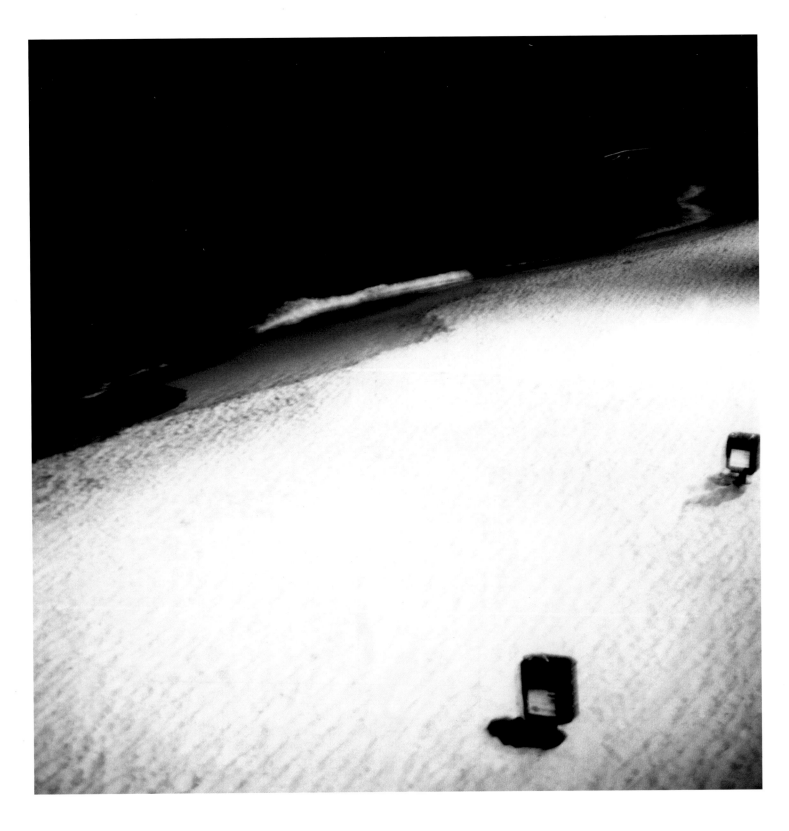

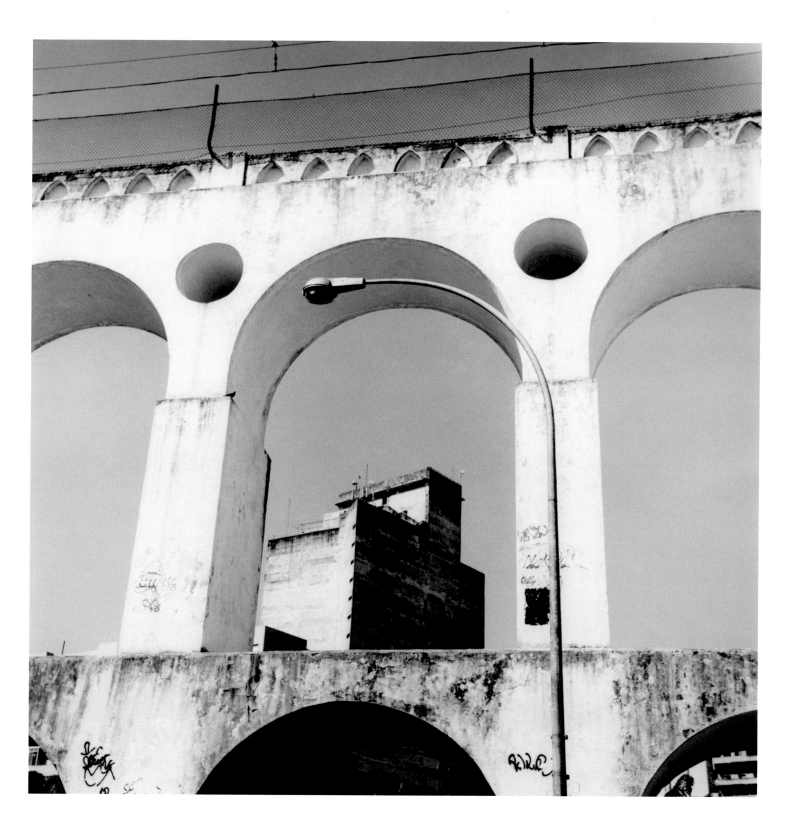

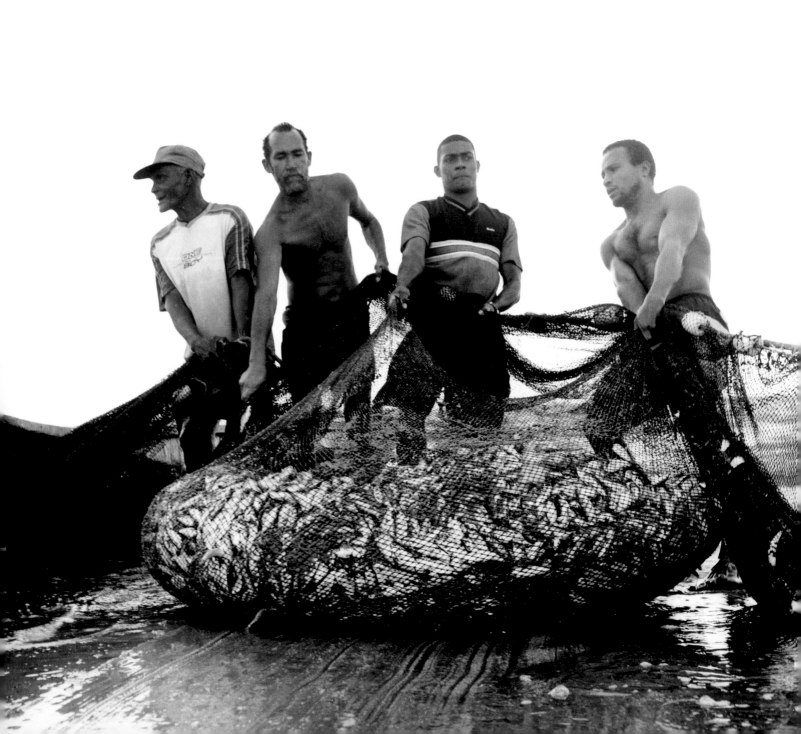

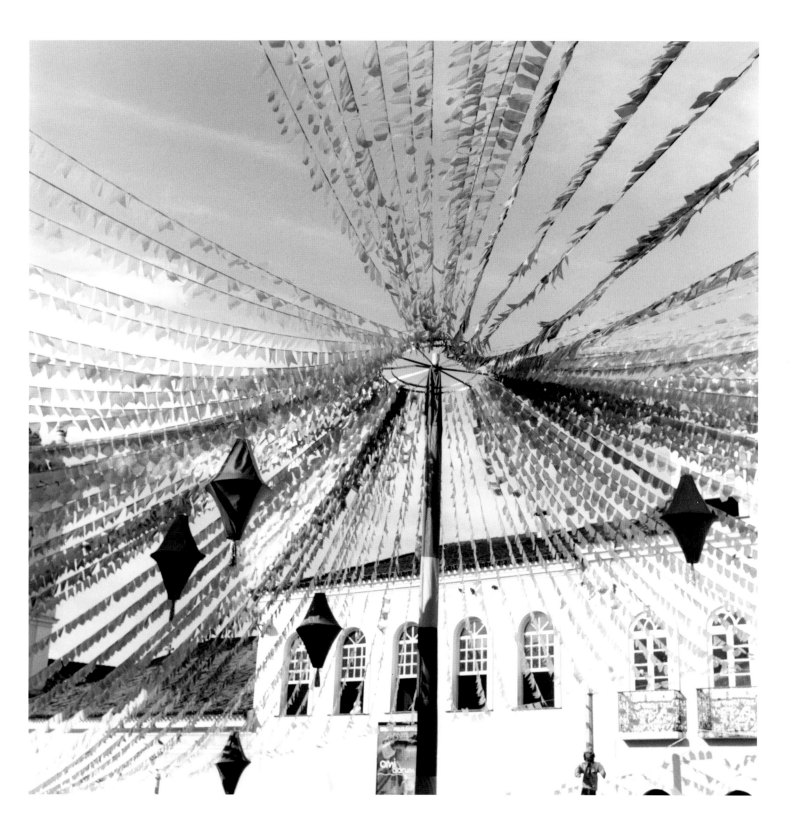

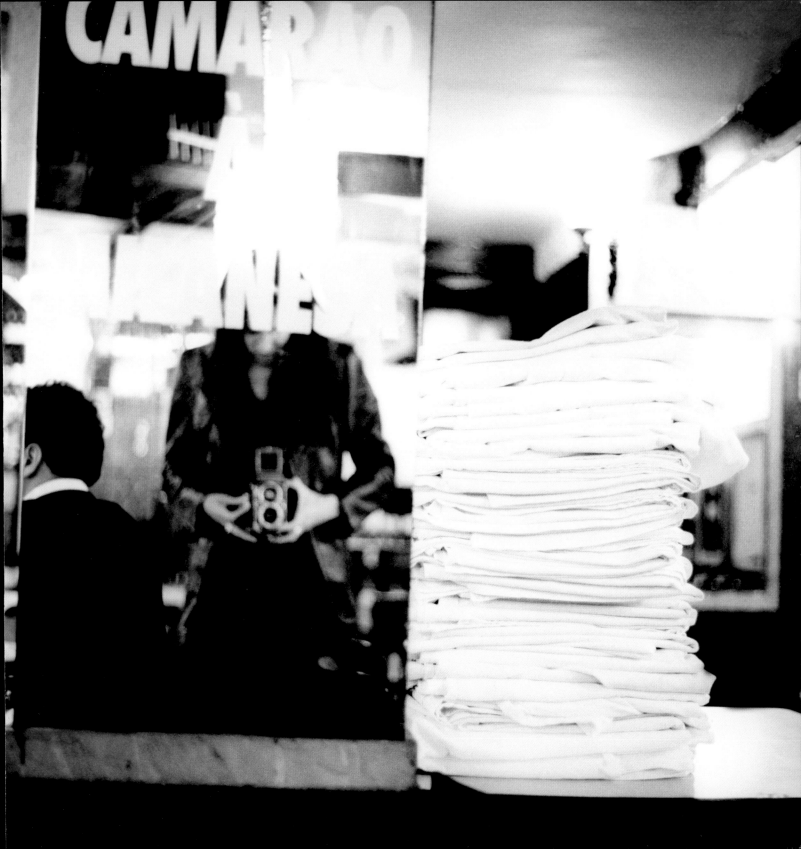

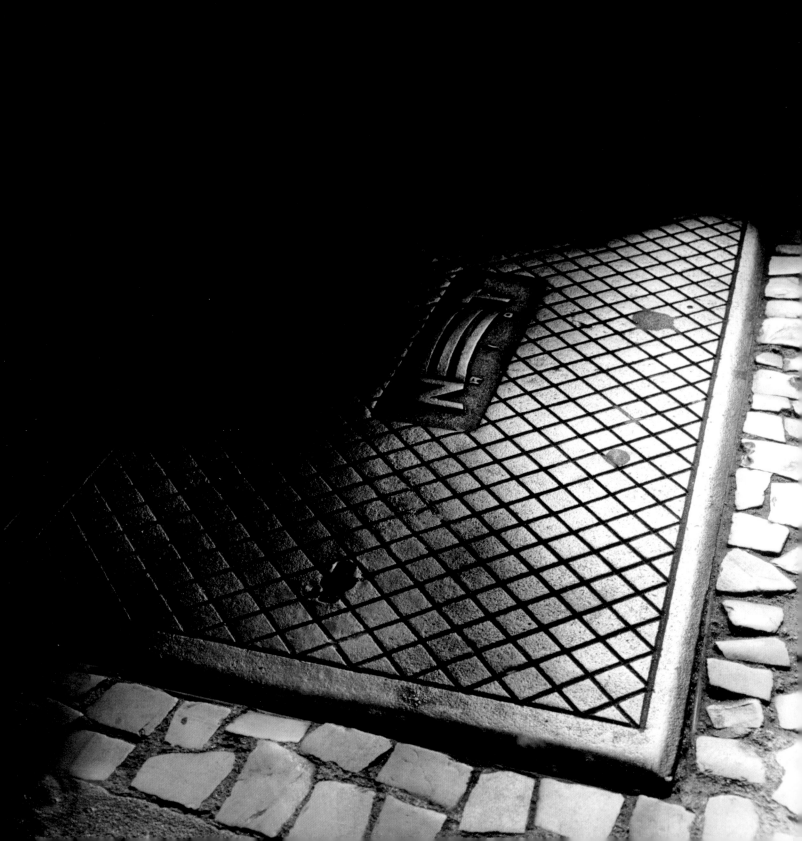

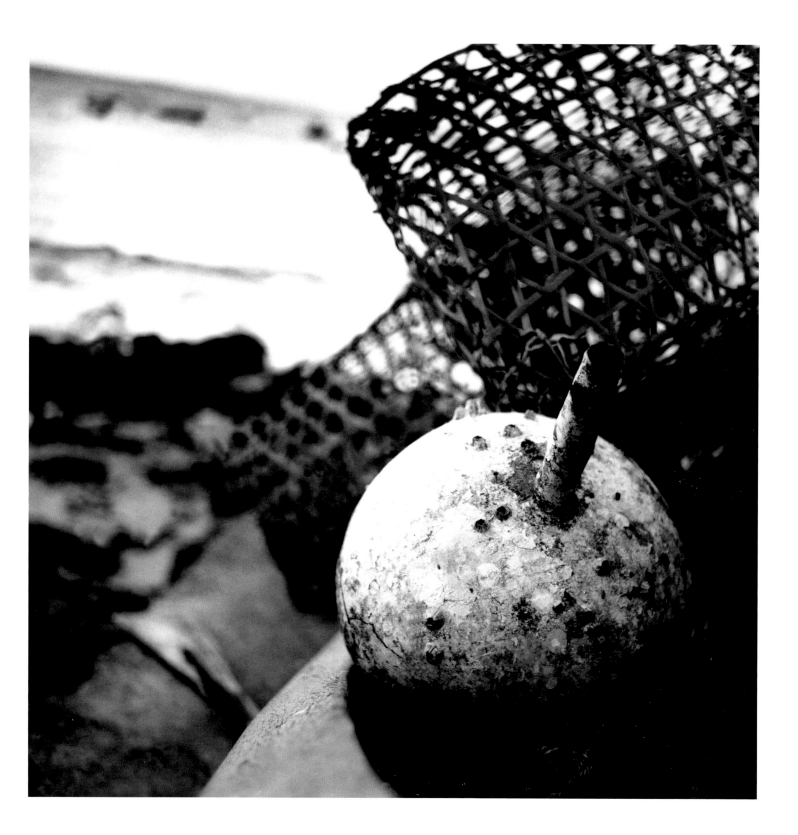

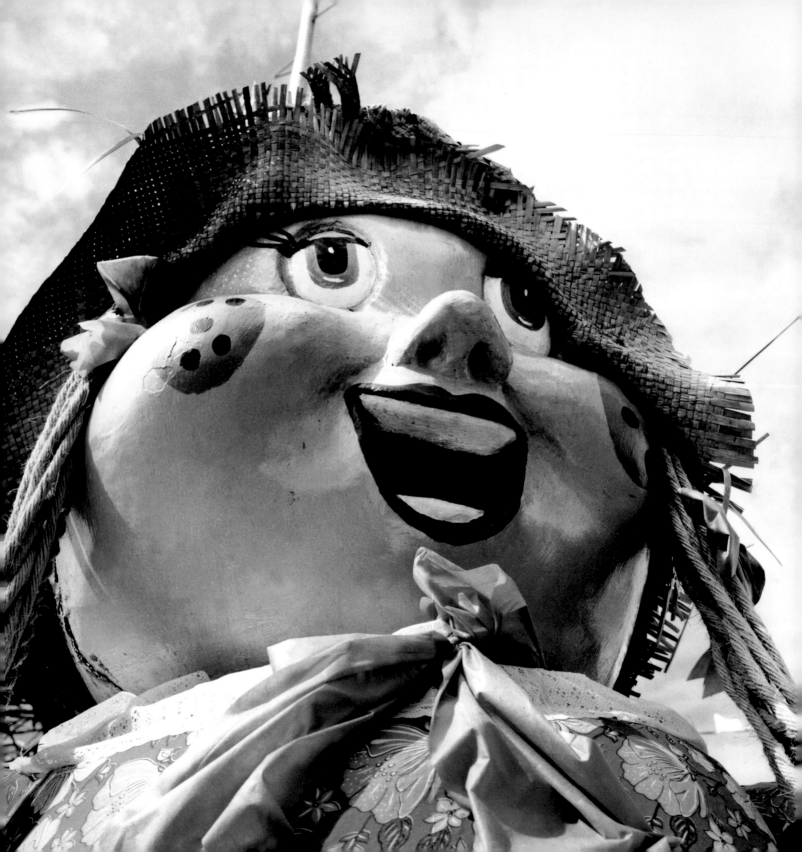

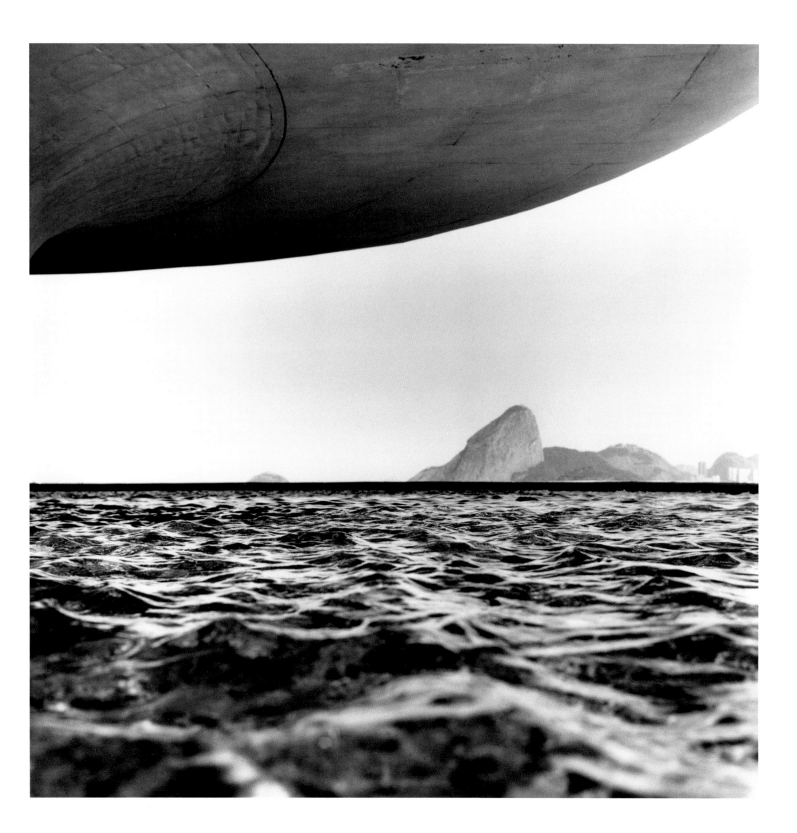

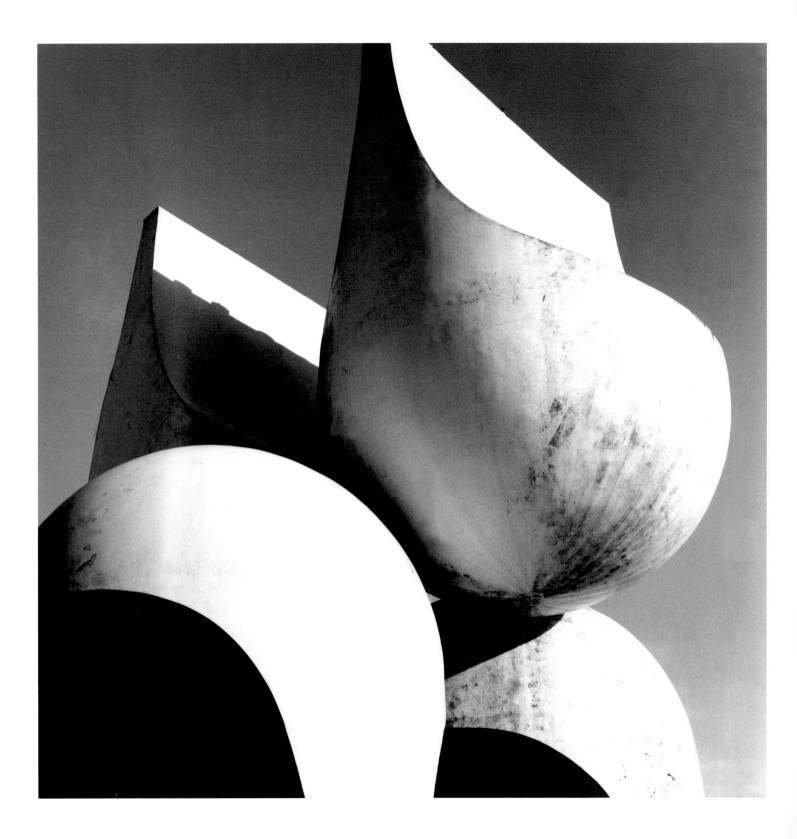

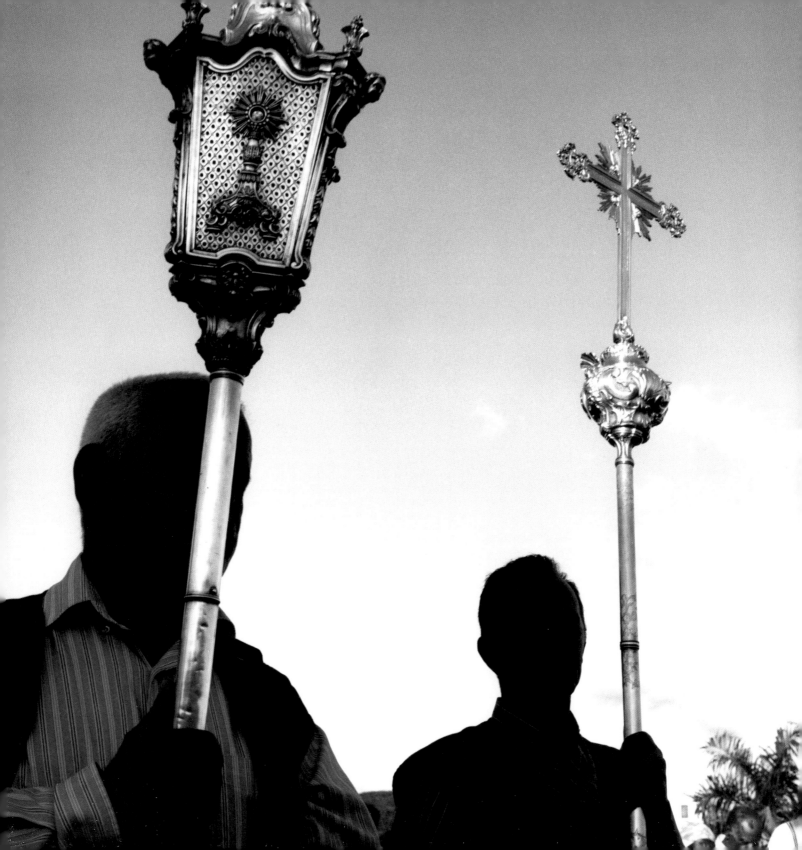

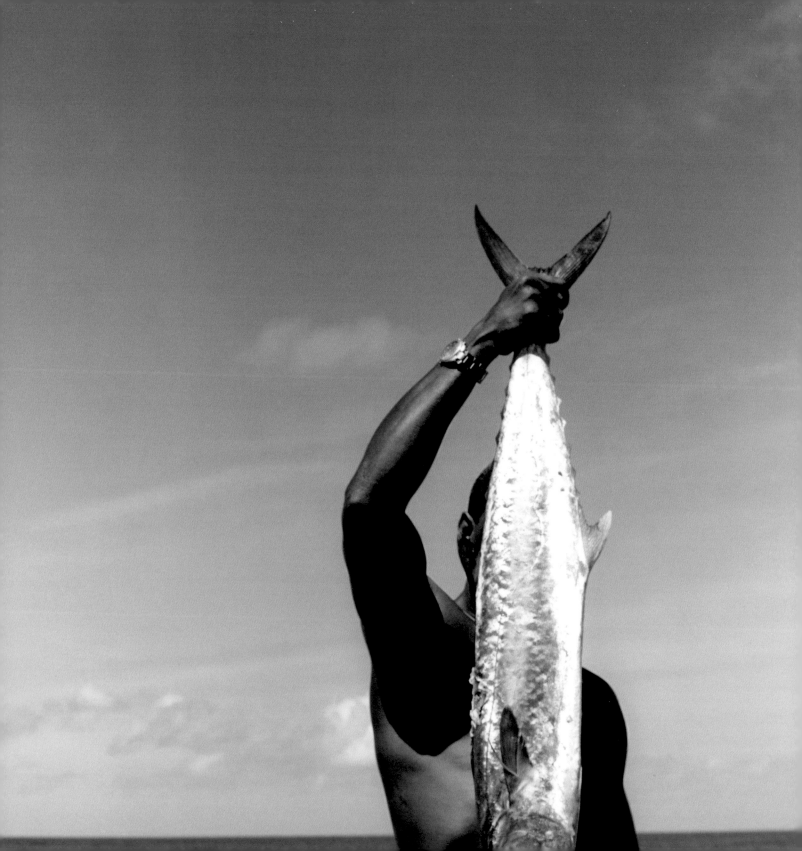

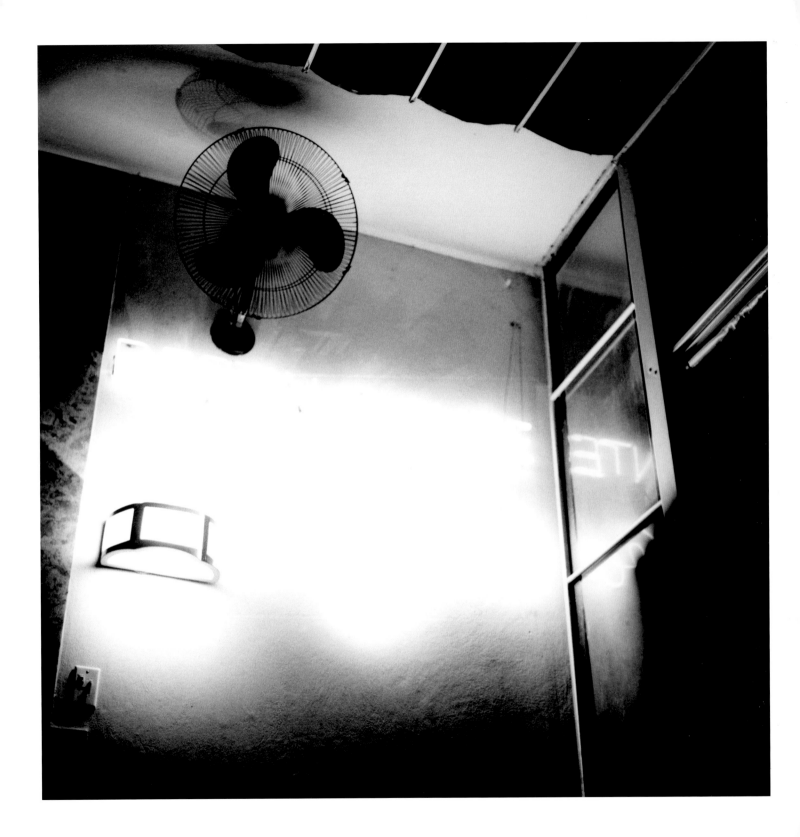

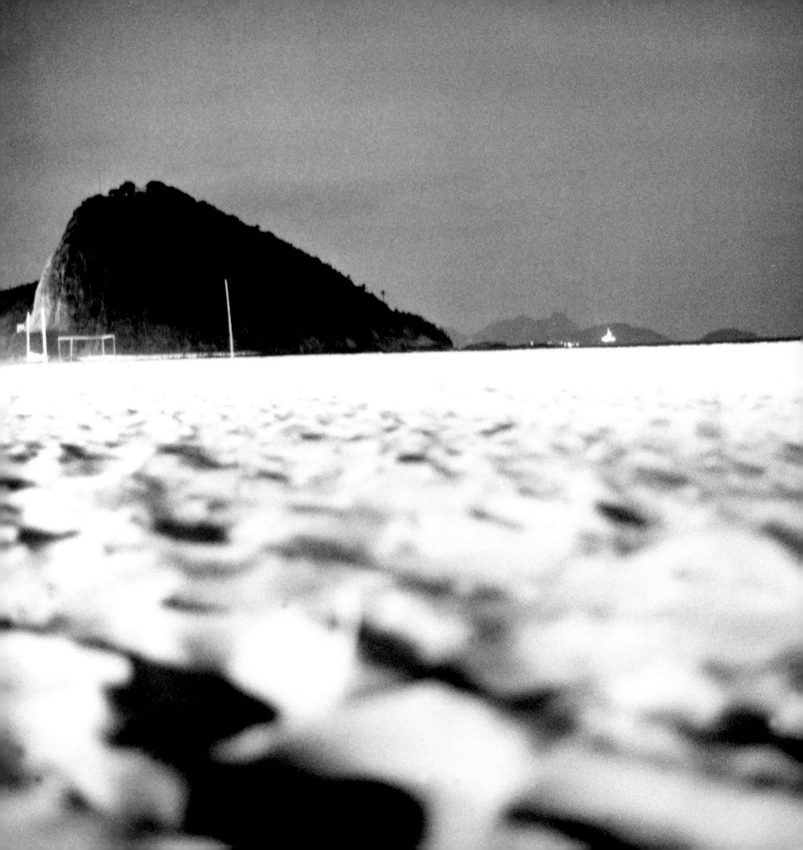

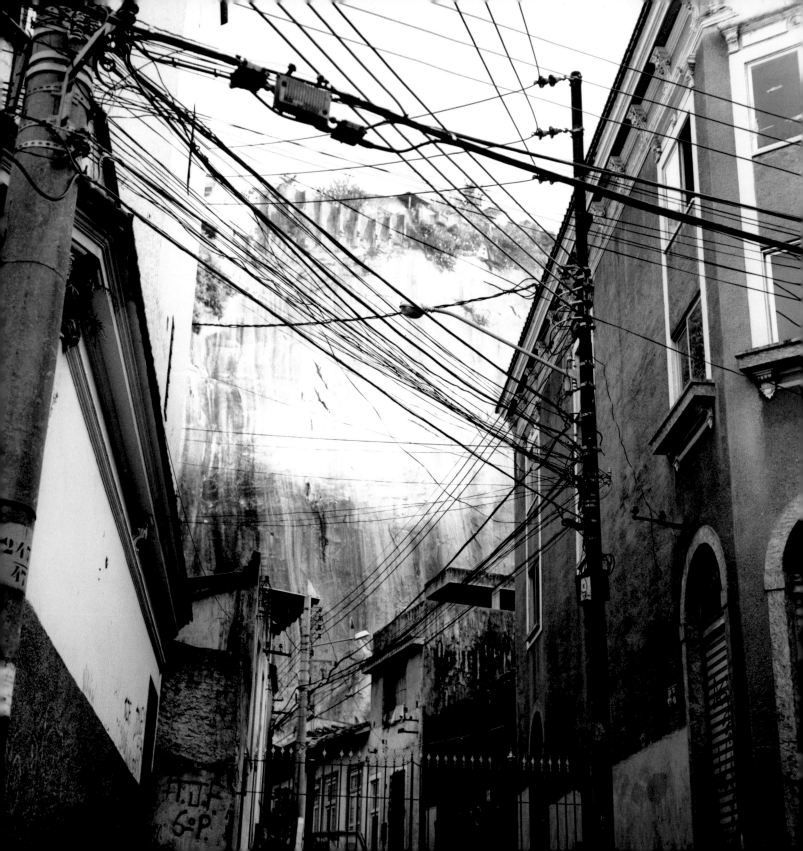

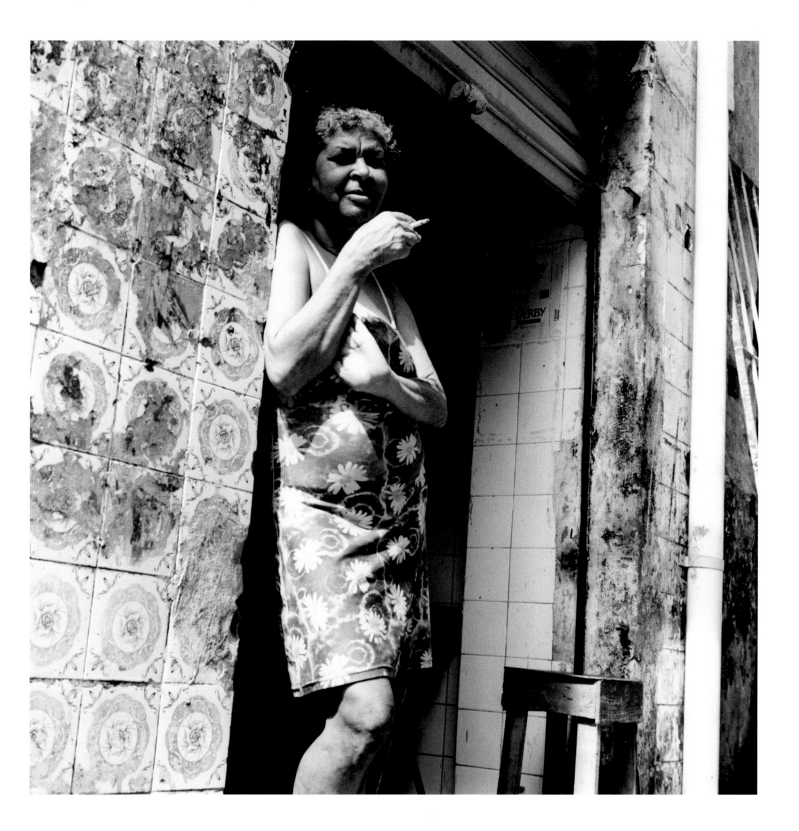

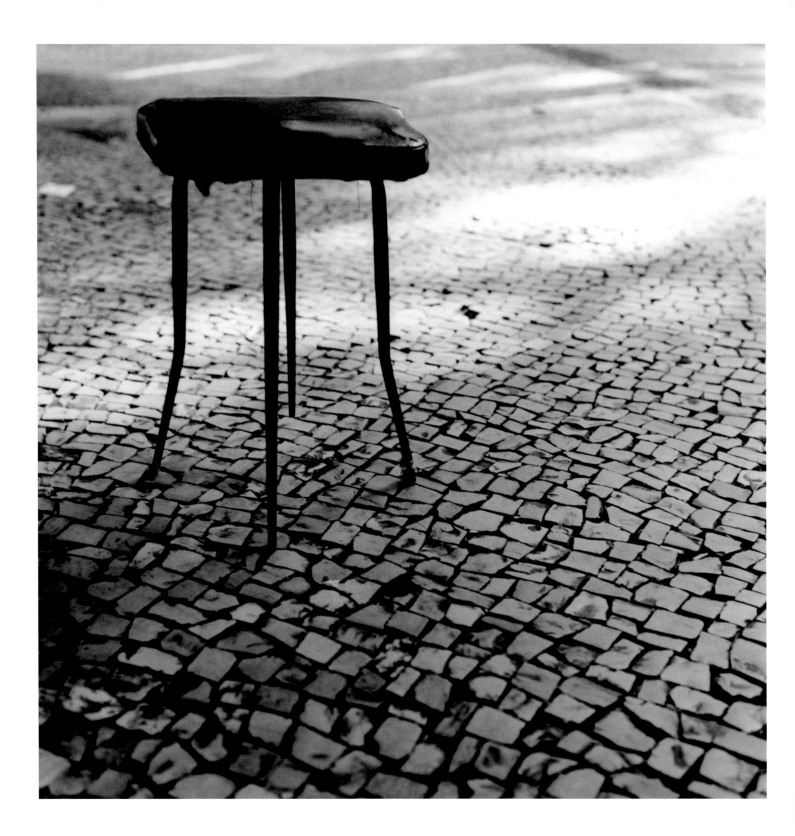

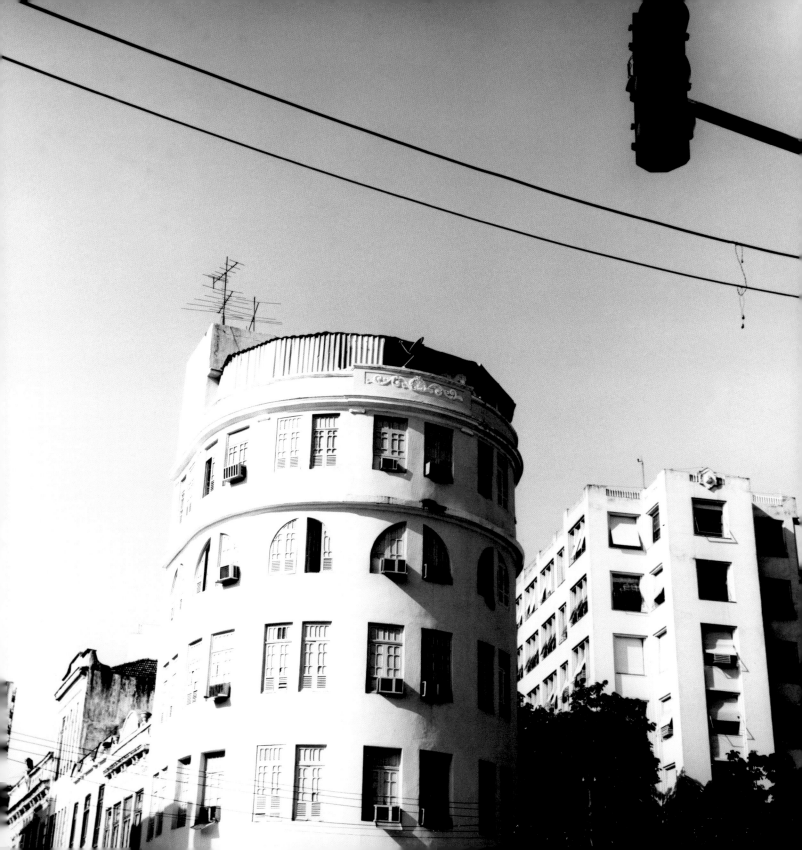

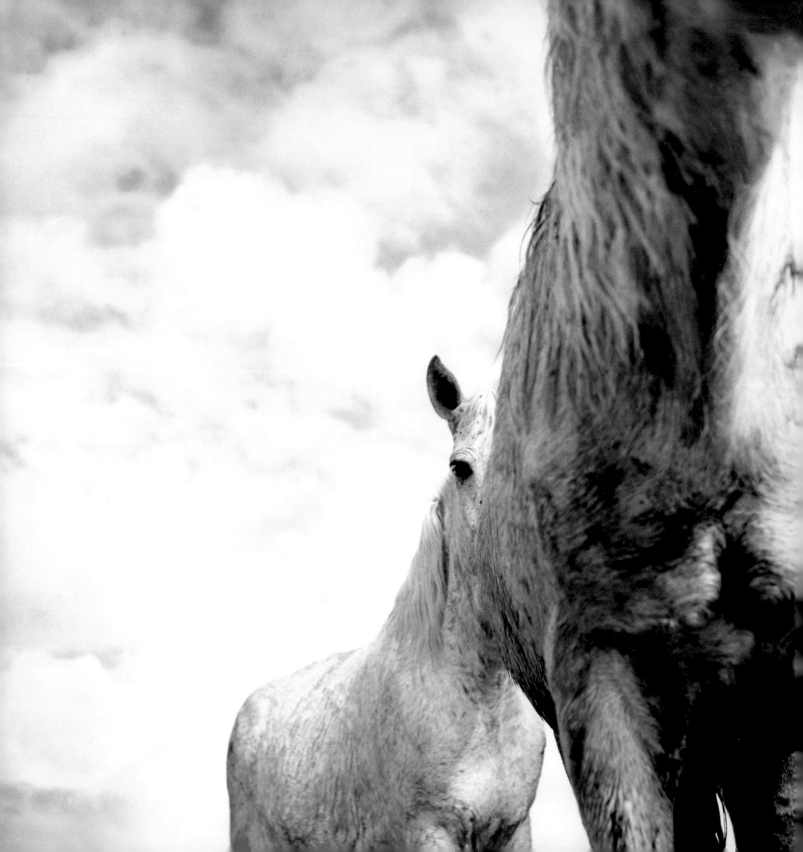

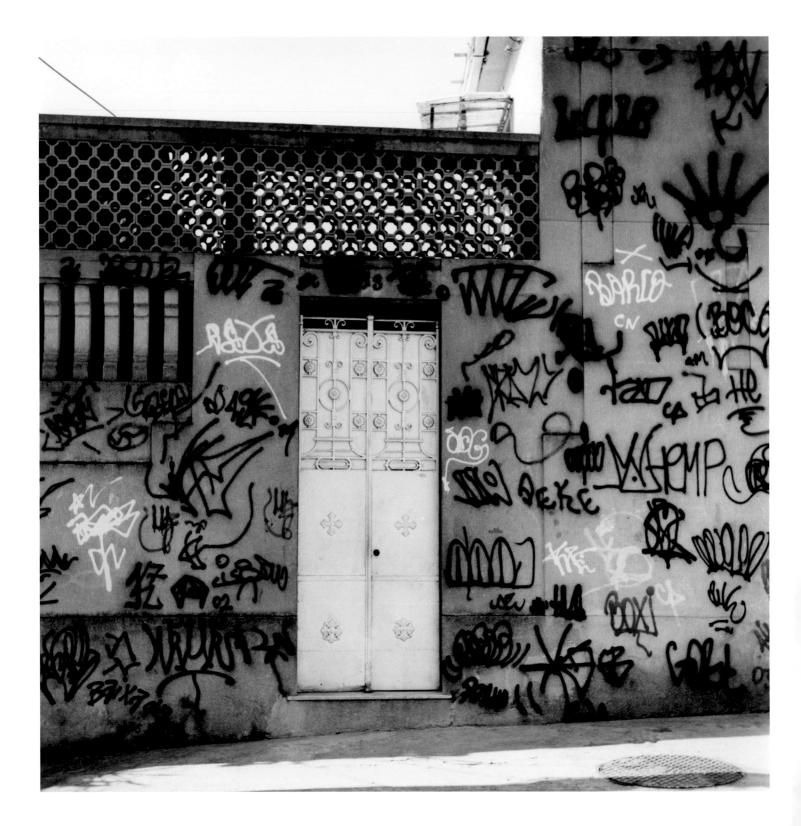

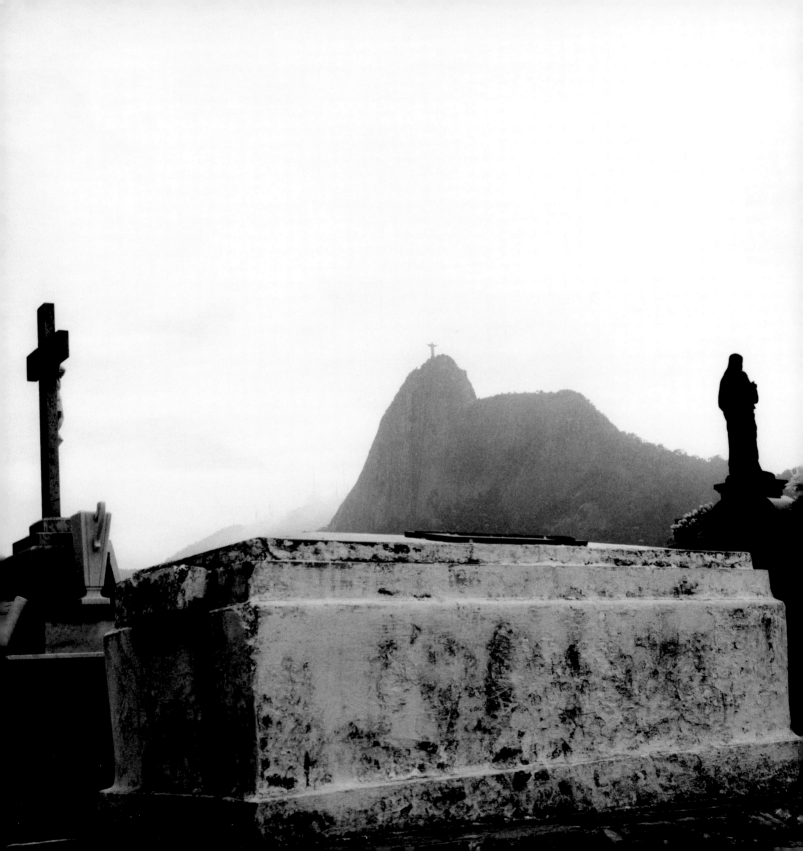

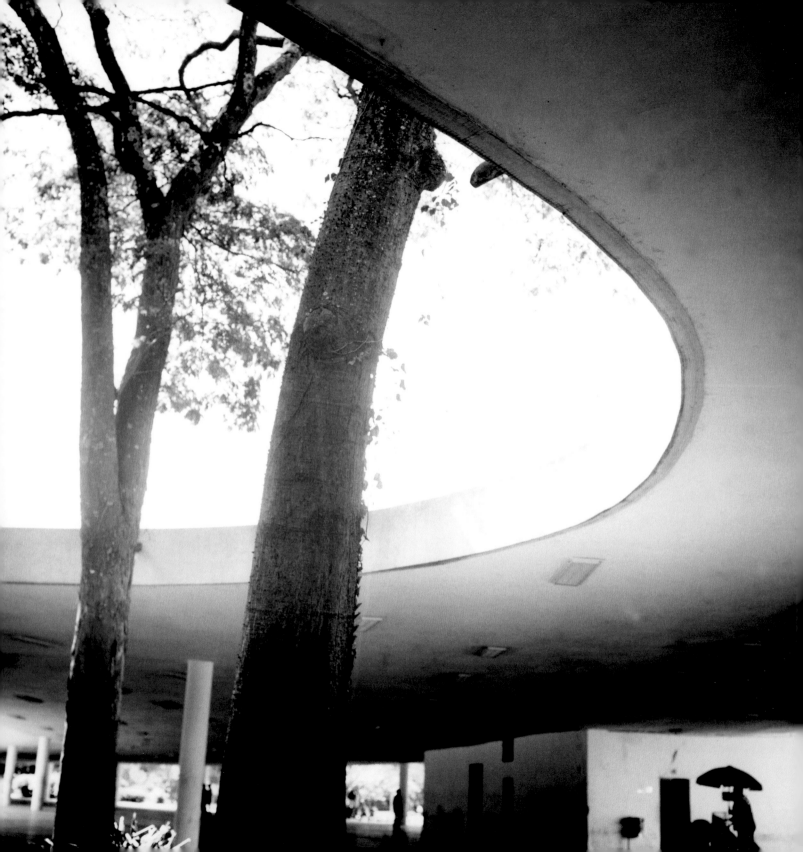

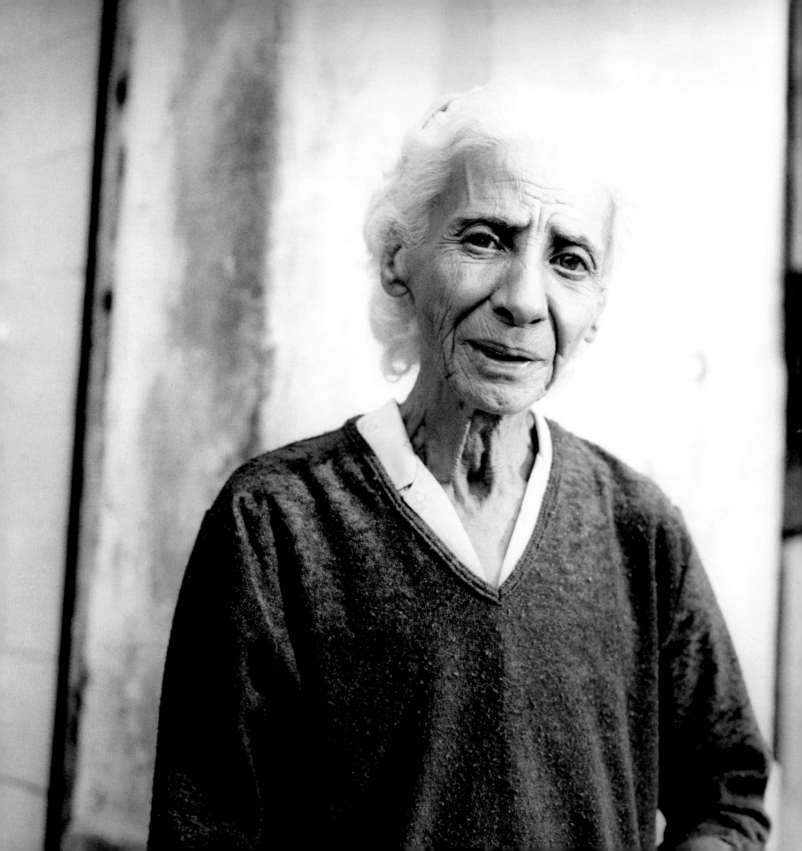

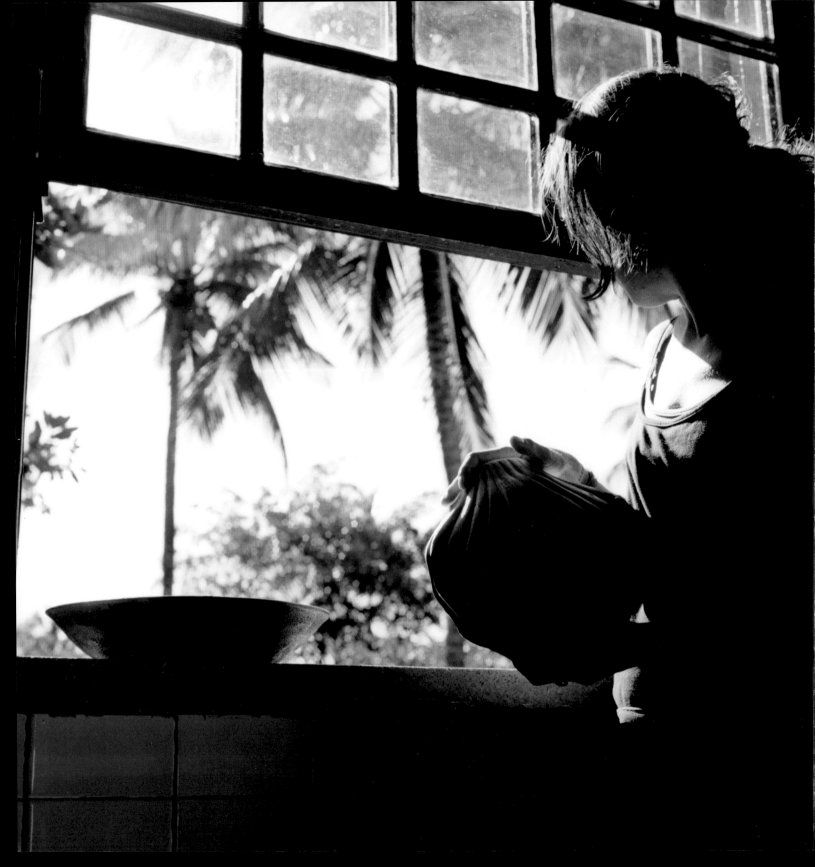

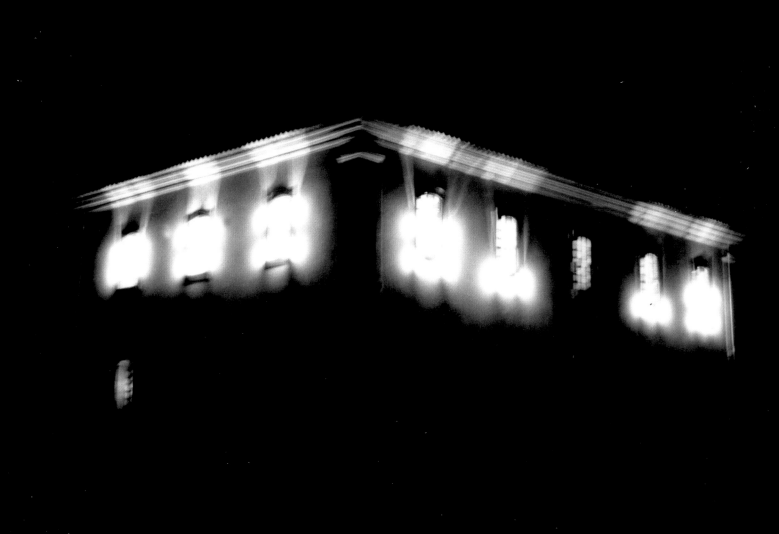

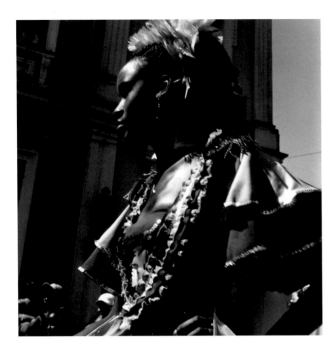

REDISCOVERING BRAZIL

It is not difficult to photograph Brazil. The difficulty lies in escaping from Brazilian common places: Carnival, soccer, Sugar Loaf, poverty, the Amazon forest, etc. The exuberant, solar, photogenic Brazil has become almost a brand, repeated over and over, and indeed it is already so worn out. Brazil needs to be photographically revisited. This is the result of Kristin Capp's photographs. It is hard to believe that this was done by a foreigner, a North American photographer. Usually, the foreigners are those most attracted and hardly escape the standardized Brazilian landscape and way of life. The Brazilian landscape and way of life are totally present in Kristin's photos, but in a lower tone, in an informal intimacy that undresses the themes of routine standardization that even Brazilians would hardly manage.

We have Sugar Loaf that does not belong to the tourists, but its casual side, seen at a glance and at a distance: by someone who is close to it and can see it from another point of view than the monumental landscape of Rio de Janeiro. This view of Sugar Loaf almost goes unnoticed, it remains in the same old place, and yet, it is discreet, silent, and almost mysterious. It is the upper part of the photo that belongs to another architectural aspect that is also becoming more and more known, the Museum of Contemporary Art of Niteroi, designed by Oscar Niemeyer, that cuts the image with a curved line, a characteristic of the architect that subtly captures the symbiotic relationship between natural forms of the landscape and the city's constructed forms. Kristin - a casual observer, looking here and there, without a pre-established focus, works like a typical modern "flâneur" photographer. She seems to fluctuate among the visual suggestions of the surroundings, but captures what we could call anonymous and casual "Brazilian moments". This is a fluid, syncopated, diverse and complex Brazil expressed in the photographs, without a heroic or ideological effort. It does not mean that the photographs exclude the Brazil that is poor, popular, archaic, modern, joyful or common, but none of these is particularly emphasized. Kristin is an inconclusive observer and does not propose to capture "the" image of Brazil.

Her approach is neither awe, compassion nor sentimental. The urban Brazilian landscape is seen with an encompassing curiosity, without the concern to define or classify it. Those who know Brazil may identify Salvador, Rio de Janeiro or Sao Paulo. Those who do not, are not going to feel lost, on the contrary, they are going to be involved and at ease in a world of images that will be touched by the candid causality of equals, the meeting of photographer and the photographed object.

Full and empty, absent and present, the rhythm of the photographs alternates, and is completed between one and the other. The images are close or distant, at times defined, and other

Não é difícil fotografar o Brasil. Difícil é escapar dos lu-
gares-comuns brasileiros: Carnaval, futebol, Pão de Açúcar, a
pobreza, a floresta Amazônica, etc. É que o Brasil fotogênico,
exuberante, solar tornou-se quase uma marca, tão repetida e
também já tão desgastada. É preciso redescobrir o Brasil fo-
tograficamente. E é este o resultado das fotografias de Kristin
Capp. Difícil pensar que isto foi feito por uma fotógrafa estrangei-
ra, norte-americana. São, em geral, os forasteiros os mais atraí-
dos e que dificilmente escapam da paisagem e vida brasileiras
standartizados. Paisagem e vida brasileiras estão integralmente
presentes nas fotos de Kristin, mas em tom menor, numa intimi-
dade informal que desveste os temas da sua rotineira padroni-
zação que mesmo brasileiros dificilmente conseguiriam. Temos
aqui o Pão de Açúcar que não é o dos turistas, mas aquele ca-
sual, meio que visto de relance, ao longe, por quem já é íntimo
dele e pode vê-lo de outro ponto de vista do que a do monu-
mental marco paisagístico do Rio de Janeiro. Este novo Pão de
Açúcar quase não chama a atenção, está lá no mesmo lugar,
porém discreto, silencioso, quase misterioso. E a parte superior
da fotografia, que pertence a outro marco arquitetônico também
cada vez mais conhecido, o Museu da Arte Contemporânea de
Niterói projetado por Oscar Niemeyer, recorta a imagem com a
linha curva característica do arquiteto e assim capta sutilmente
a relação simbiótica entre as formas naturais da paisagem e as
formas construídas da cidade.

Observadora casual, atenta aqui e ali, sem um foco pré-
-estabelecido, tal como o típico fotógrafo flâneur moderno, Kris-
tin como que flutua em meio às sugestões visuais ao redor, e os
aspectos que encontra não procuram formar um todo – o Brasil
– mas captar o que poderíamos chamar de momentos brasilei-
ros, tão anônimos e casuais quanto possível. É um Brasil fluído,
sincopado, múltiplo e complexo que a fotos exprimem, sem um
esforço heróico ou ideológico. O que não quer dizer que não
estejam nessas fotos o Brasil pobre, popular, arcaico, e também
o moderno, alegre, comum, sem que um ou outro seja exaltado,
sem que um prevaleça sobre o outro. Kristin é uma observado-
ra inconclusiva, não se propõe a captar "a" imagem do Brasil.
Seu approach também não é de um deslumbre, compaixão ou
sentimentalismo. A paisagem brasileira urbana brasileira é vista
com uma curiosidade abrangente, sem preocupação de defini-
-la ou classificá-la. Quem conhece o Brasil pode identificar: isto
é Salvador, isto é Rio de Janeiro, isto é São Paulo; quem des-
conhece não vai se sentir desorientando, ao contrário, vai estar
envolvido e à vontade num mundo de imagens que vai atingi-lo
pela proximidade e que transmite a franca casualidade de igual
para igual com que se dá o encontro do fotógrafo com o objeto
fotografado.

REDESCOBRIR O BRASIL

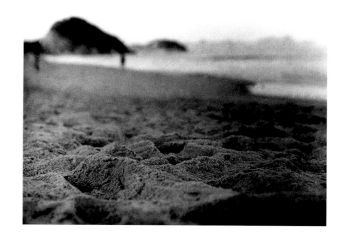

times out of focus. The marked face of an old woman is opposed to an unrecognizable beach that is out of focus, but both hold the same photographic intensity. This attitude shows the method used by the observer: focused or dispersed, moved by a constant flowing attention, going from one image to another without establishing a "program", following a "subject," and letting it be subjected by random meetings and situations. Many times we even have the sensation that it is the camera itself that photographed, in spite of the artist, or better, as though it were operated by the photographer's "optical unconscious." Thus, we have here many images that would be "un-photographable," not because they were impossible to photograph, but for the almost casual irrelevance of the photographed situation. What is the interest of a deserted beach or an empty hall? Full and empty, absent or present, expectation and the immediate are confronted, and they alternate throughout the book. Certain images touch us immediately by the impact of a strong visual presence, others leave us on the expectation of a void, of something that has gone, and from this they extract their strength as images. A simple empty chair and table in an empty hall of the MEC building seem as eloquent as the rooster that occupies and dominates the frame of the photograph, not leaving space for anything else. We rarely identify something "Brazilian". The Brazilian flag seems painted on a wall as an inconsequential mural, and yet there is a diffuse Brazil, captured with a certain intimacy and without the pretense of imposing itself on what Kristin sees. Open to the multiple and casual generalities of the events, the whole book suggests more than a record, but rather a Brazilian "experience."

No doubt these photographs have a debt to modern classic photography, perhaps especially to those of the three Frenchmen: Marcel Gautherot, Pierre Verger and Jean Manzon, who provided a visual interpretation of a Brazilian way of life and landscape from the 40's. This happened over 50 years ago, the country has changed unevenly, some things changed a lot, others not so much, and others still remain the same. It can all be seen in this book. The country has not been seen in this way for a long time, not "posed," and from so close, and furthermore, it seemed that Brazil in black and white no longer existed. Kristin rediscovered it.

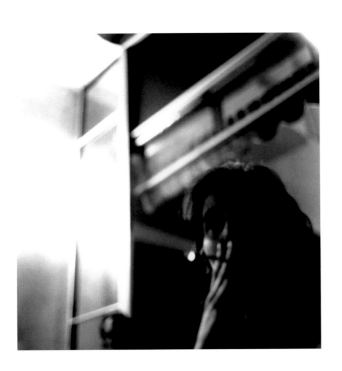

Cheio e vazio, ausência e presença, o ritmo das fotografias se alterna e se completa entre um e outro. As imagens ora se aproximam ora se afastam, ora se definem ora perdem o foco. O rosto vincado de uma velha senhora se opõe a uma praia irreconhecível de tão desfocada, e ambos mantêm a mesma intensidade fotográfica. Essa atitude mostra muito o método do observador: ora atento ora disperso, movido por uma constante atenção flutuante, indo de uma imagem à outra sem estabelecer um "programa", sem perseguir um "assunto", deixando-se sugestionar por encontros e situações ao acaso. Muitas vezes temos até a sensação de que é a câmera mesma que fotografou, à revelia da artista, ou melhor, como se esta fosse operada pelo "inconsciente ótico" do fotógrafo. Assim, temos aqui muitas imagens que seriam "infotografáveis", não porque impossíveis de fotografar, mas pela quase irrelevância casual da situação fotografada. Que interesse tem uma praia deserta, um hall vazio. Cheio e vazio, ausência e presença, expectativa e imediaticidade, se confrontam e se alternam ao longo do livro. Certas imagens nos atingem imediatamente pelo impacto de uma forte presença visual, outras nos deixam na expectativa de um vazio, de algo que se ausentou e daí extraem sua força imagética. Uma simples cadeira e mesa vazias no hall vazio do famoso edifício do MEC parece tão eloqüente quanto um galo que ocupa e domina todo o espaço da fotografia sem dar lugar para mais nada. Raramente identificamos algo "brasileiro"; a bandeira do Brasil aparece pintada num muro como se fora um mural qualquer e, no entanto há um Brasil difuso, captado numa certa intimidade, sem a pretensão de se impor ao que vê; antes aberto à generalidade múltipla e casual dos acontecimentos, o livro todo sugere mais do que um registro, uma "vivência" brasileira.

Sem dúvida estas fotografias têm uma dívida com a fotografia clássica moderna, em especial, talvez, com aquela dos três franceses, Marcel Gautherot, Pierre Verger e Jean Manzon, que deram uma interpretação visual da vida e paisagem brasileiras a partir dos anos 40 do século passado. Isso aconteceu há mais de 50 anos, o país mudou desigualmente, certas coisas mudaram muito, outras nem tanto, algumas permanecem iguais. Tudo isto está neste livro. Há muito não se via o país dessa maneira, sem "posar" e tão de perto. E mais ainda, parecia não existir mais um Brasil em branco e preto. Kristin o redescobriu.

Paulo Venancio Filho

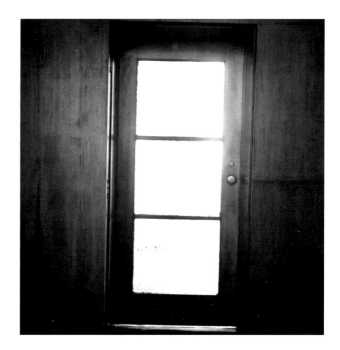

PLATES

1. Rio de Janeiro, 2003
2. Rio de Janeiro, 2003
7. Rio de Janeiro, 2003
8. Sao Paulo, 2005
11. Rio de Janeiro, 2003
13. Itaparica, 2004
14. Itaparica, 2004
17. Salvador, Bahia, 2002
18. Rio de Contas, 2004
19. Baicu, 2004
20. Rio de Janeiro, 2003
21. Baicu, 2004
22. Rio de Janeiro, 2003
24. Mucugê, 2004
25. Rio de Janeiro, 2003
26. Rio de Janeiro, 2003
27. Niteroi, 2006
28. Rio de Janeiro, 2004
29. Itapoã, Bahia, 2005
31. Baía de Todos-os-Santos, Bahia, 2004
32. Mucugê, 2004
34. Rio de Janeiro, 2003
35. Sao Paulo, 2006
36. Lagoa do Abaeté, Bahia, 2005
37. Niteroi, 2006
38. Rio de Janeiro, 2006
39. Rio de Janeiro, 2005
41. Rio de Janeiro, 2003
42. Rio de Janeiro, 2005
43. Sao Paulo, 2006
44. Rio de Janeiro, 2003
45. Rio de Janeiro, 2003
47. Rio de Janeiro, 2003
48. Mucugê, 2004
49. Itaparica, 2004
50. Salvador, Bahia, 2002
51. Rio de Janeiro, 2006
52. Rio de Contas, 2004
53. Baicu, 2004
55. Niteroi, 2004
56. Rio de Janeiro, 2003
57. Itapoã, 2002
58. Rio de Janeiro, 2003
59. Salvador, Bahia, 2002
60. Rio de Janeiro, 2003
61. Niteroi, 2006
63. Rio de Janeiro, 2005
64. Rio de Janeiro, 2005
65. Salvador, Bahia, 2005

66. Rio de Janeiro, 2003
67. Rio de Janeiro, 2003
68. Rio de Janeiro, 2005
69. Itaparica, 2004
70. Rio de Janeiro, 2005
71. Rio de Janeiro, 2003
73. Salvador, Bahia, 2002
74. Itaparica, 2004
76. Sao Paulo, 2006
77. Salvador, Bahia, 2005
78. Rio de Contas, 2004
80. Rio de Janeiro, 2003
81. Rio de Janeiro, 2005
83. Baicu, Itaparica, 2004
84. Rio de Janeiro, 2003
85. Rio de Janeiro, 2003
86. Itaparica, 2005
87. Itaparica, 2004
88. Salvador, Bahia, 2002
89. Rio de Janeiro, 2005
90. Itaparica, 2005
91. Salvador, Bahia, 2005
93. Rio de Janeiro, 2003
94. Rio de Janeiro, 2005
95. Salvador, Bahia, 2005
96. Itaparica, 2005
97. Niteroi, 2004
98. Salvador, Bahia, 2004
99. Rio de Contas, 2004
100. Salvador, Bahia, 2002
102. Rio de Janeiro, 2003
103. Rio de Janeiro, 2006
104. Rio de Janeiro, 2003
105. Rio de Janeiro, 2003
106. Rio de Janeiro, 2003
107. Rio de Janeiro, 2005
108. Baicu, 2004
110. Rio de Janeiro, 2003
111. Rio de Janeiro, 2003
112. Rio de Janeiro, 2006
115. Rio de Janeiro, 2003
116. Itaparica, 2004
119. Rio de Contas, 2004
120. Salvador, Bahia, 2005
121. Rio de Janeiro, 2003
122. Rio de Janeiro, 2003
123. Rio de Janeiro, 2003
125. Baicu, Itaparica, 2005
127. Rio de Janeiro, 2003

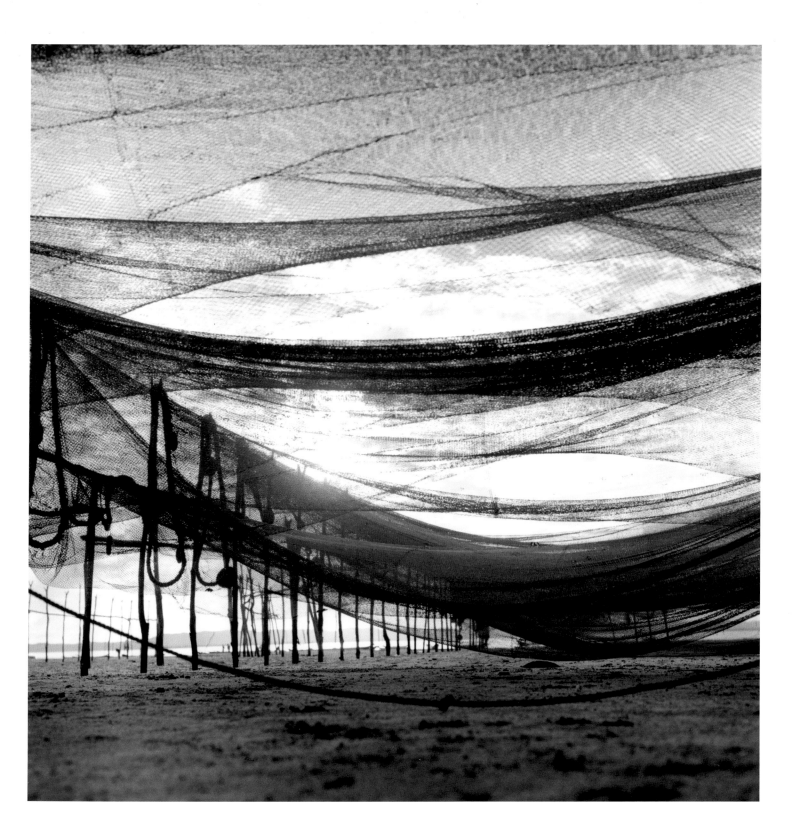

Paulo Venancio Filho is an art critic, independent curator and full professor of art history at the Federal University of Rio de Janeiro. He has written extensively on 20th century artists, including Helio Oiticica, Cildo Meireles and Mira Schendel. He is the author of "Time and Place: Rio de Janeiro: 1956-1964" (Steidl, 2009); "Marcel Duchamp: A Beleza da Indiferenca" (Brasiliense, 1986), and "A Presenca da Arte" (Cosaic Naify, 2013).

Sergio Alcides is a poet, writer and professor of literature and literary theory at the Federal University of Minas Gerais in Brazil. His most recent collection of poetry is *Pier* (São Paulo: Editora 34, 2012). Earlier works include *O ar das cidades* (São Paulo: Nankin, 2000) and *Nada a ver com a lua* (Rio de Janeiro: Sette Letras, 1996). He was a Fellow at the Sacatar Foundation in Bahia, Brazil in 2004.

Kristin Capp is an American photographer living in Namibia. During her 16 years in New York City from 1994-2010, she studied photography and published two monographs: *Hutterite: A World of Grace* and *Americana*. Capp is the recipient of numerous awards, including a Fulbright Fellowship in Namibia; the Aaron Siskind Award in Photography; a Rockefeller Foundation Fellowship in Bellagio, Italy; and a Sacatar Foundation Fellowship in Bahia, Brazil. Her work has been widely exhibited and is held in the permanent collections of the Whitney Museum of American Art, NY; Kunsthaus Zurich, Switzerland; International Center for Photography, NY; Bibliothèque Nationale de Paris; and the Brooklyn Museum, NY, among many others.

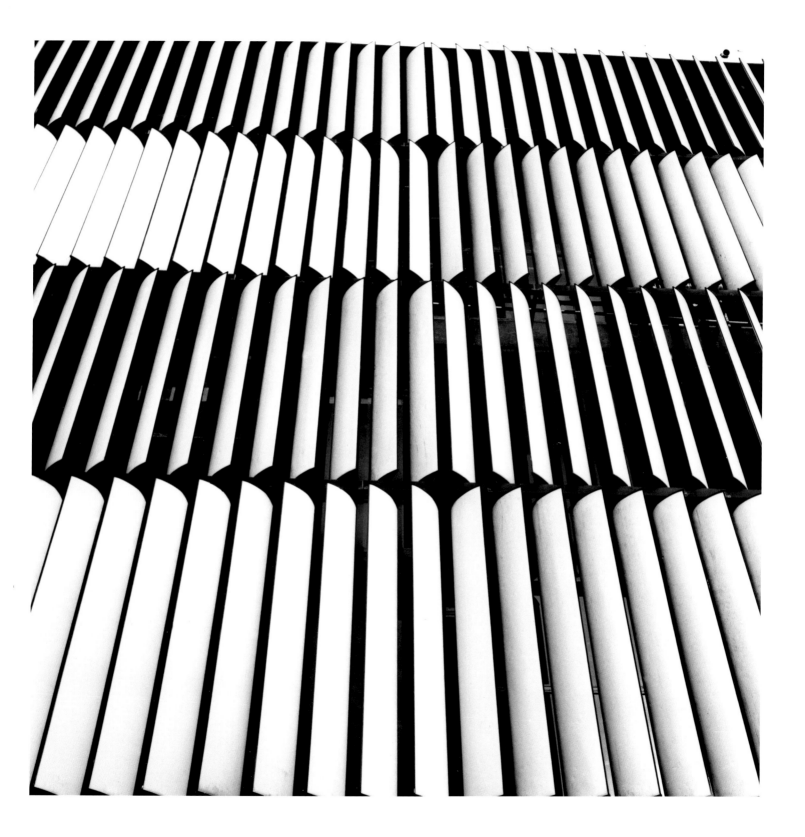

ACKNOWLEGEMENTS

A very special thanks goes out to the following without whom this book would not be possible: The Sacatar Foundation + Instituto Sacatar, Cecil Moller, Myrna & Grayson Capp, Teri Capp & John Wiley, Jeanne Collins & John Elderfield, Ray Merritt, Jane Coffey, Sara Russell Dewey, Jennifer Burch, John Trotter, R.H.G, Ana Linnemann, Paulo Venancio Filho, Sergio Alcides, Beth Jobim, José Damasceno, Taylor van Horne, Mitch Loch, Caleb Cain Marcus, and the many dear friends from Namibia to Bahia who supported me, from one frame to the next.

Kristin Capp
BRASIL

© Damiani 2015
© Photographs, Kristin Capp
© Text, the Author

Design & Separations:
Caleb Cain Marcus, Luminositylab.com, New York
Design in collaboration with the photographer Kristin Capp

DAMIANI

Bologna, Italy
info@damianieditore.com
www.damianieditore.com

Printed in December 2015 by Grafiche Damiani – Faenza Group, Italy.

ISBN 978-88-6208-455-0

//KARAS SKIES